名 家

课徒稿

临 本

蒲华

写意花鸟画谱

本 社 ◎ 编

上海人民美术出版社

本套名家课徒稿临本系列，荟萃了中国的国画大师名家如元四家、石涛、八大山人、龚贤、黄宾虹、陆俨少、贺天健等的课徒稿，量大质精，技法纯正，是引导国画学习者入门的高水准范本。

本书搜集了清代画家蒲华大量的经典写意花鸟作品，分门别类，汇编成册，以供读者学习临摹和借鉴之用。

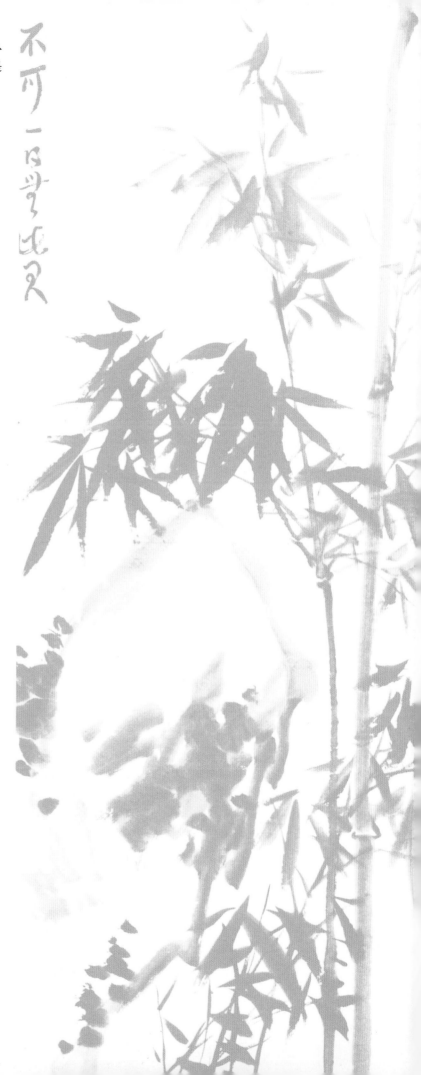

图书在版编目（CIP）数据

蒲华写意花鸟画谱 ／ （清）蒲华绘. — 上海 ：上海人民美术出版社，2022.4
（名家课徒稿临本）
ISBN 978-7-5586-2313-4

Ⅰ．①蒲… Ⅱ．①蒲… Ⅲ．① 花鸟画-作品集-中国-清代 Ⅳ．①J222.49

中国版本图书馆CIP数据核字（2022）第037030号

名家课徒稿临本

蒲华写意花鸟画谱

绘　　者：(清)蒲　华

编　　者：本　社

主　　编：邱孟瑜

统　　筹：潘志明

策　　划：徐　亭

责任编辑：徐　亭

技术编辑：齐秀宁

调　　图：徐才平

出版发行：**上海人民美术出版社**
（上海市闵行区号景路159弄A座7楼）

印　　刷：上海印刷（集团）有限公司

开　　本：889×1194　1/12

印　　张：5.67

版　　次：2022年12月第1版

印　　次：2022年12月第1次

印　　数：0001-2250

书　　号：ISBN 978-7-5586-2313-4

定　　价：59.00元

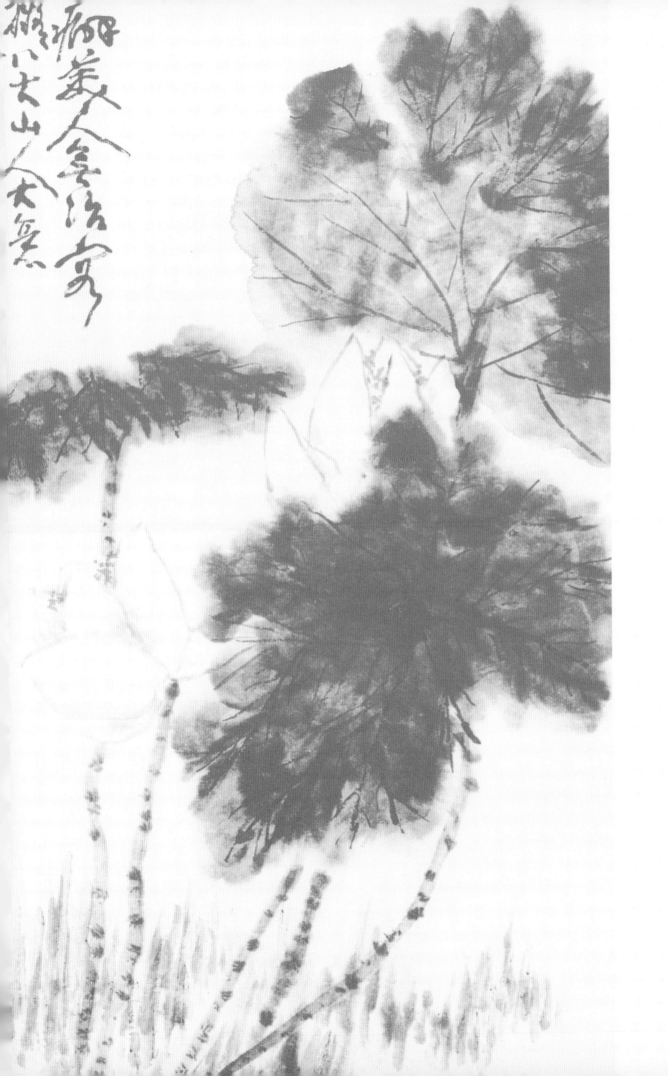

目 录

概述

蒲华（1832—1911），原名成，字作英，亦作竹英、竹云，号胥山野史、种竹道人，一作胥山外史，斋名九琴十砚斋、芙蓉庵，亦作夫蓉盦、剑胆琴心室、九琴十砚楼。浙江省嘉兴人。晚清画家。曾参加科举考试，最终只得秀才，从此绝念仕途，专心致志于艺术创作，后携笔砚出游四方，以卖画为生，最后寓居上海。蒲华生性嗜酒，疏懒散漫，有"蒲邋遢"的雅号。去世后由其好友吴昌硕为他料理丧事。

蒲华晚年定居上海，居室名"九琴十砚楼"。蒲华交往多位海上名家，同吴昌硕尤为密切。蒲华长吴昌硕十二岁，他们的关系在师友之间。沪上聚首，挥毫谈艺，互取所长，各自艺术风貌也变得相近。蒲华能诗善书，擅画山水、花卉，尤爱画竹，一生勤操笔墨，画笔奔放，纵横满纸，风韵清隽。蒲华师承陈淳、徐渭、郑板桥、李鱓的风格，师法古贤之外，近世浙东画家林璧（蓝）、傅啸生（濂）、姚梅伯（燮）以及赵之谦，也曾是其借鉴的对象。

蒲华在传统基础上创造出自己的书画风格。他的画作纵横潇洒，水墨淋漓，线条劲健，善用湿笔，诗意盎然，光彩照人。他画花卉，也画山水，尤擅画竹。他的墨竹，百年间无人可比。欣赏他的墨竹的，称誉他为"蒲竹"。吴昌硕在诗中是这样写蒲华的："蒲作英善草书、画竹，自云学天台傅啸生，仓莽驰骤、脱尽畦畛。家贫，鬻画自给，时或升斗不继，陶然自得。余赠诗云：蒲老竹叶大于掌，画壁古寺苍涯琏。墨汁翻衣吟犹着，天涯作客才可怜。朔风鲁酒助野哭，拔剑斫地歌当筵。柴门日午叩不响，鸡犬一屋同高眠。"现代著名书画家谢稚柳评价说："蒲华的画竹与李复堂、李方膺是同声相应的，吴昌硕的墨竹，其体制正是从蒲华而来。"这些评价，都反映了蒲华书画艺术成就的高卓。

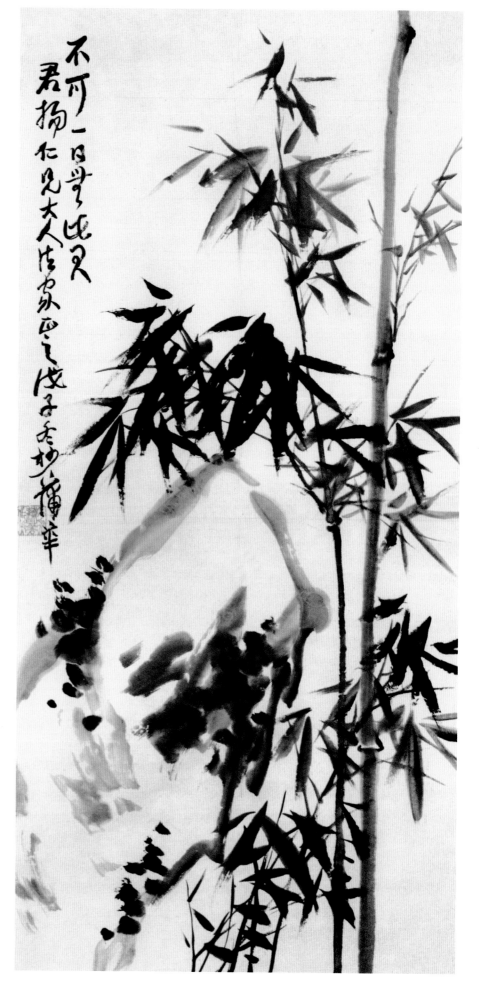

不可一日无此君

范　图

花卉小品

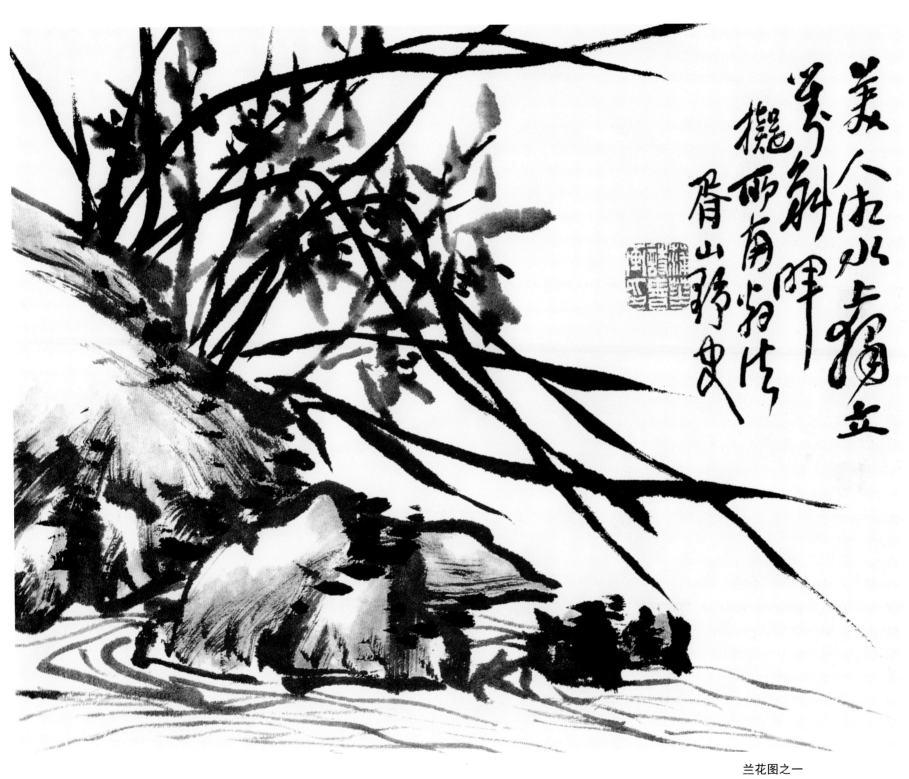

兰花图之一

美人湘水上，独立对斜晖。

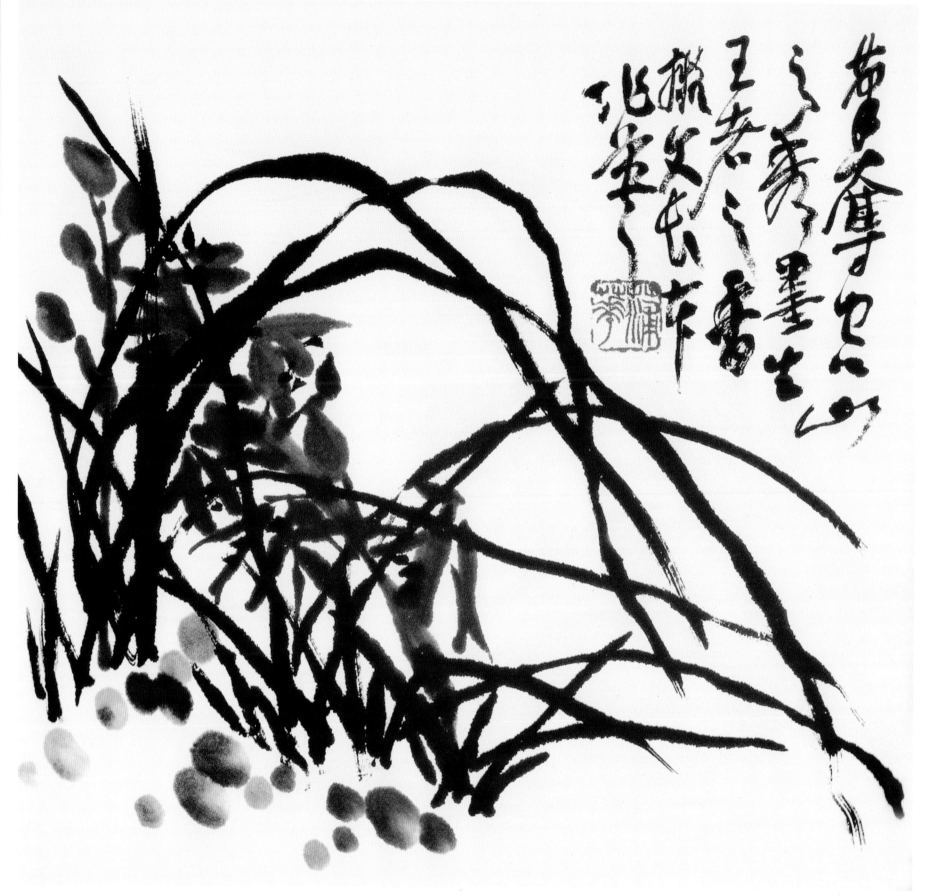

兰花图之二

　　笔夺空山之秀，墨生王者之香。

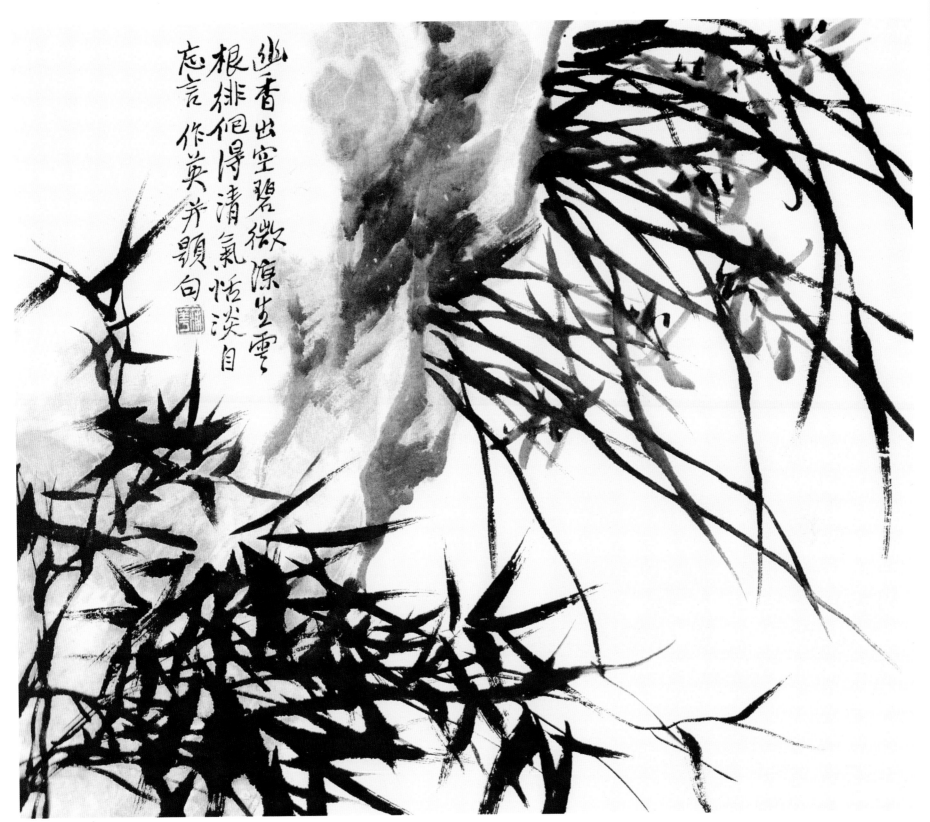

幽香出空碧，微源生云

根徘徊得清气恬淡自

忘言 作英并题白

兰花图之三

幽香出空碧，微凉生云根。

徘徊得清气，恬淡自忘言。

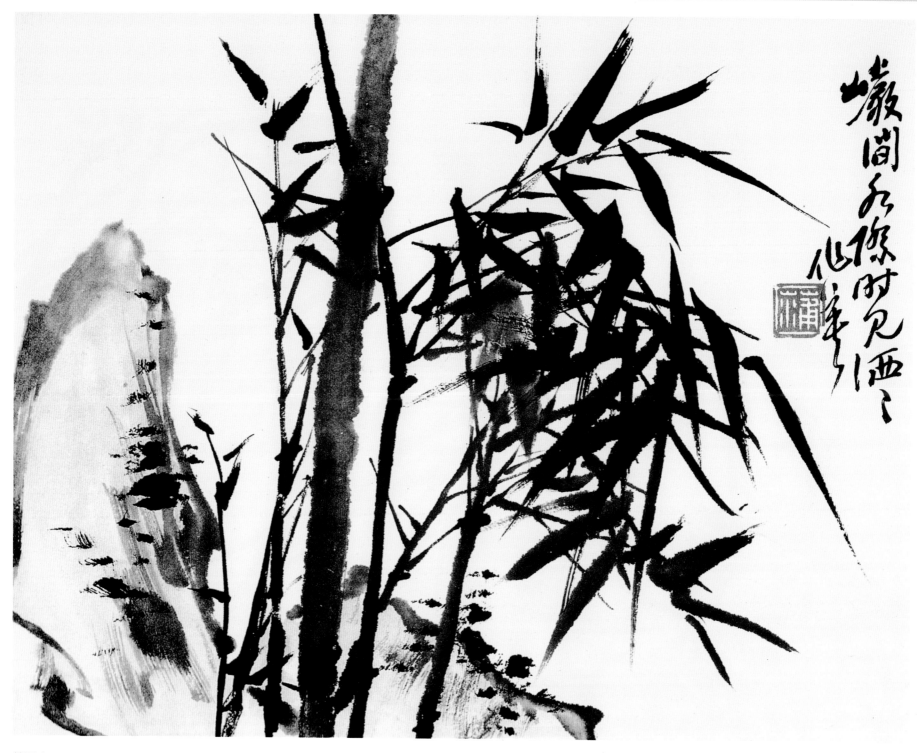

竹图之一

岩间水际时见洒洒。

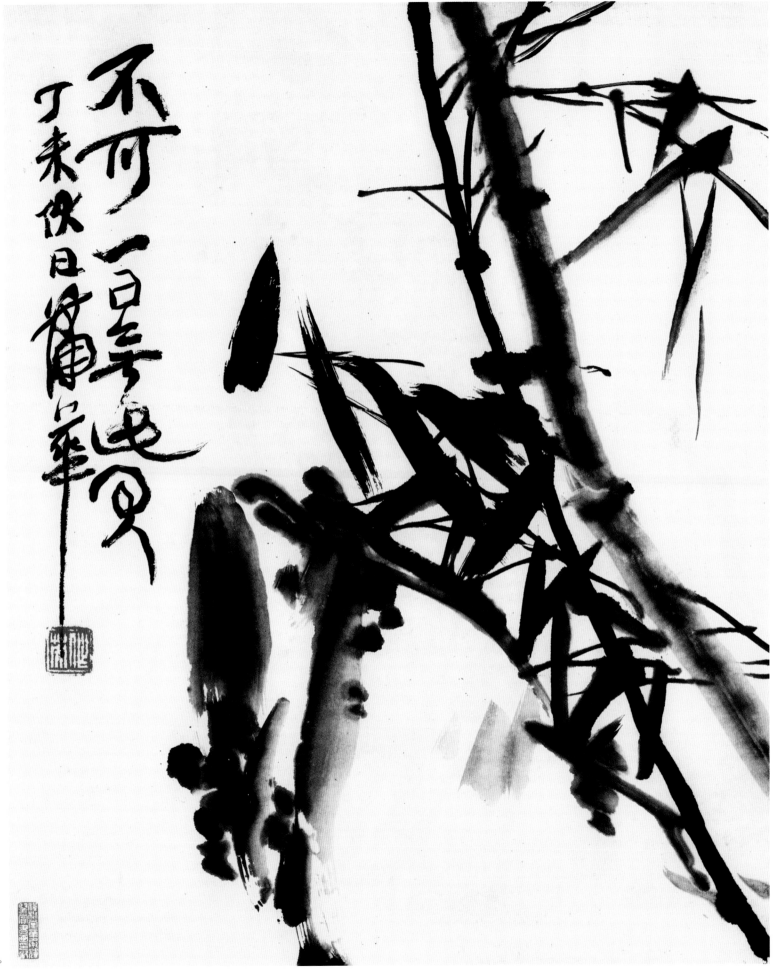

竹图之二

不可一日无此君。

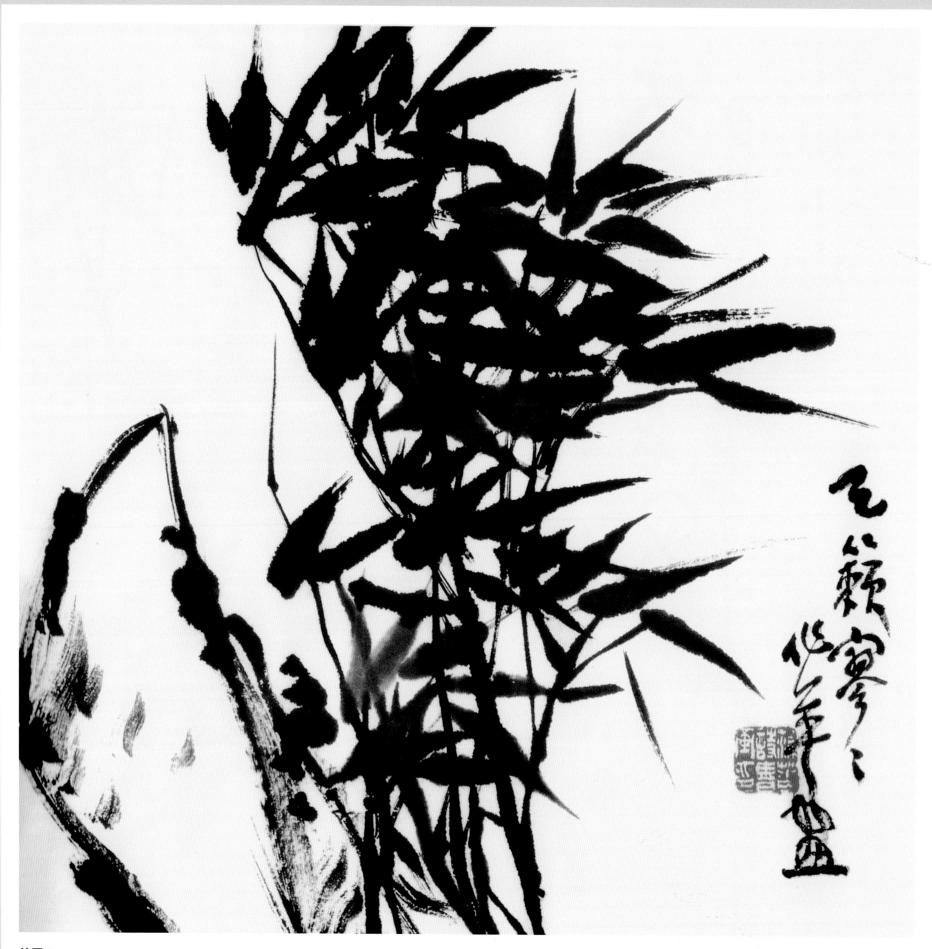

竹图三

　　天籁寥寥。

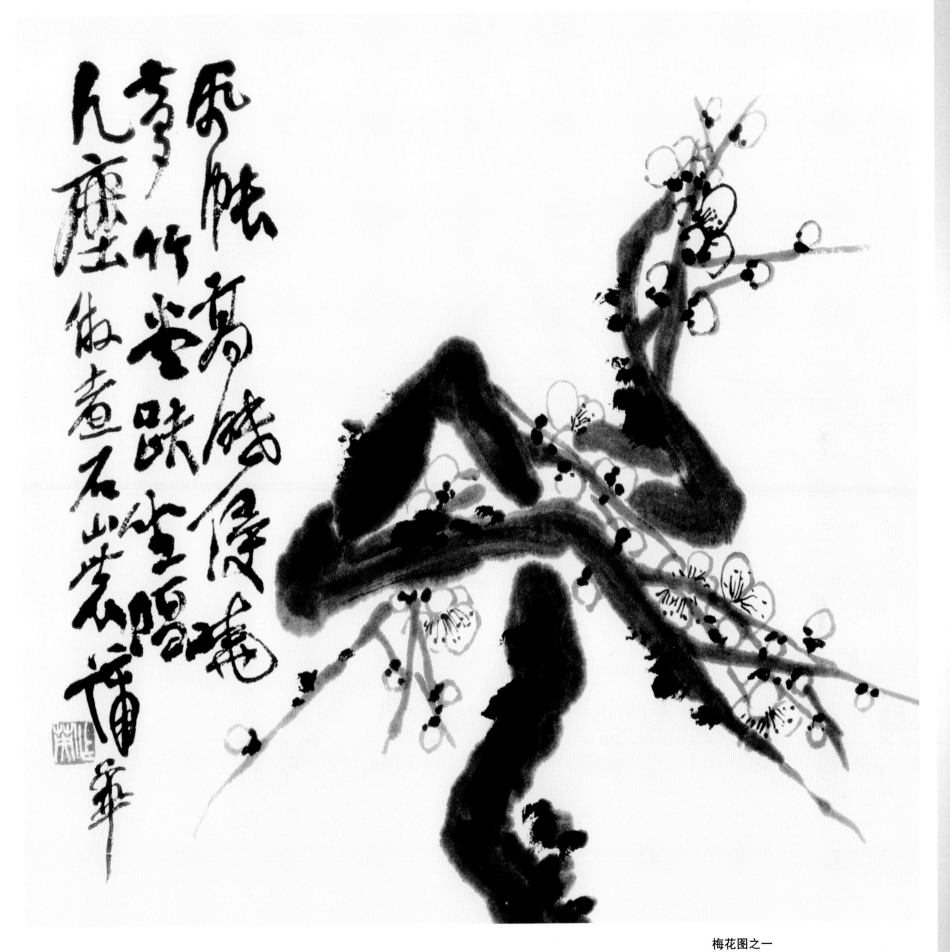

梅花图之一

纸帐高眠侵晓梦，竹堂趺坐隔凡尘。

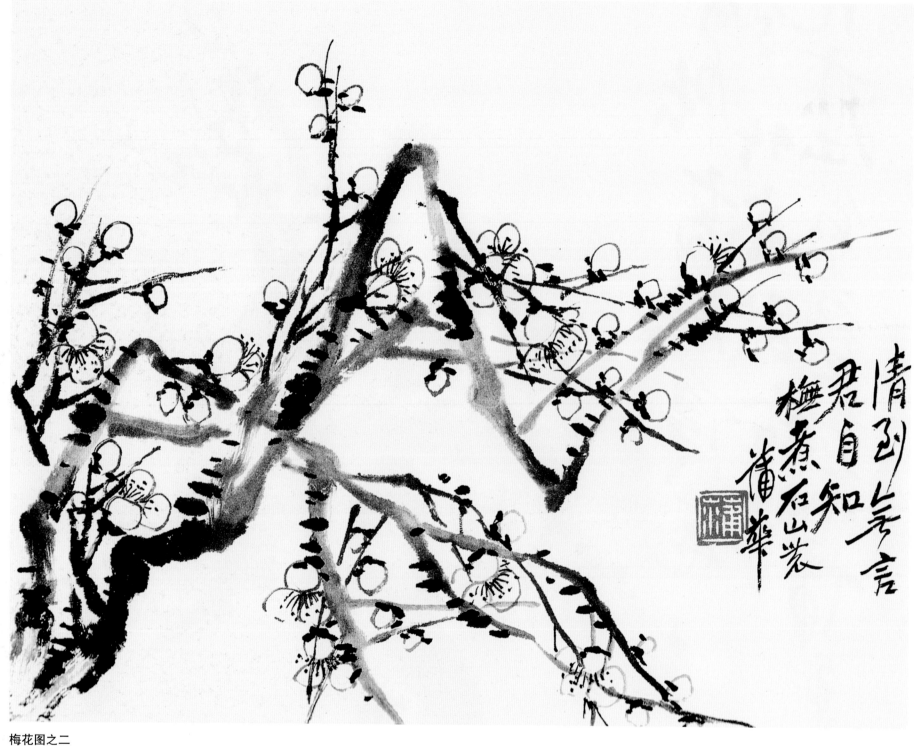

梅花图之二

清到无言君自知。

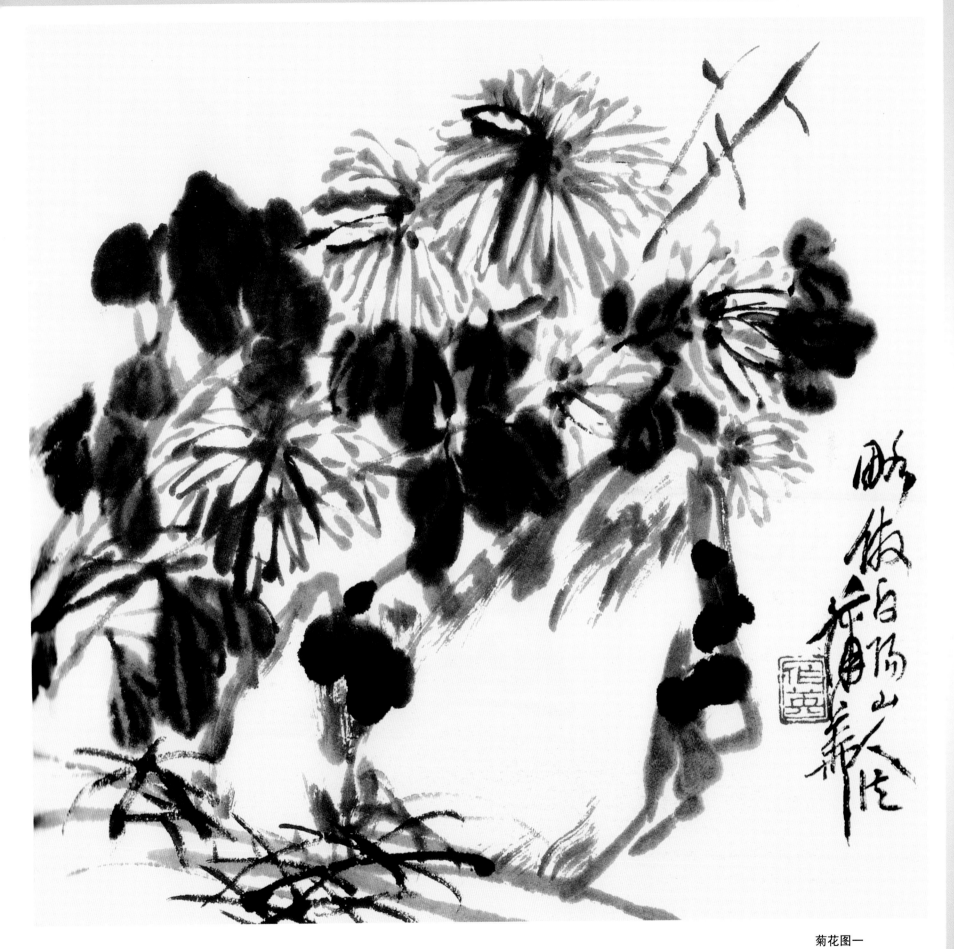

菊花图一

略仿白阳山人法。

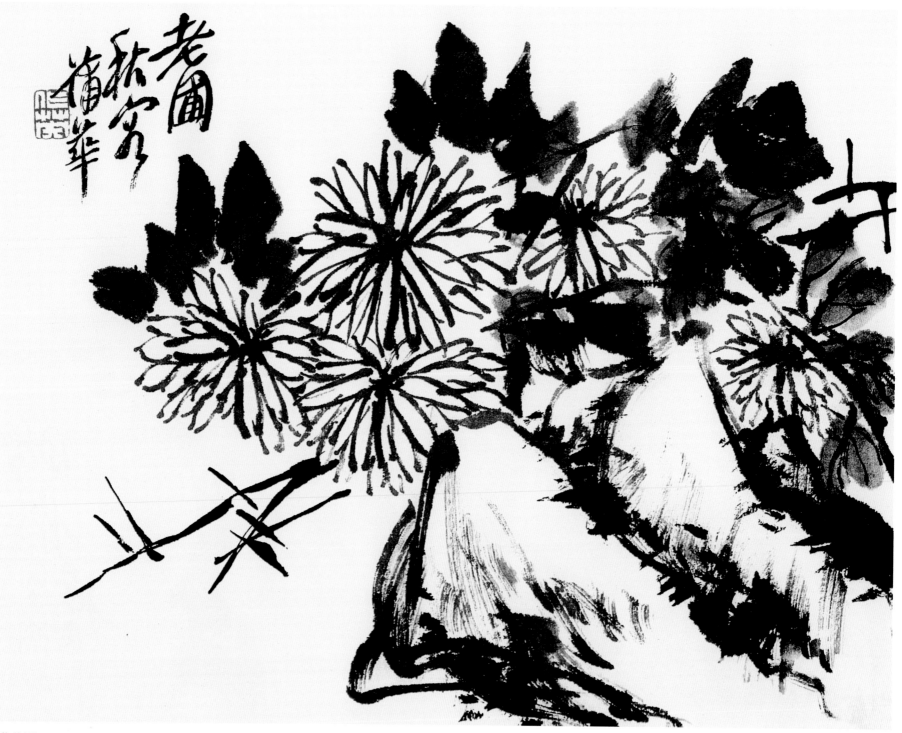

菊花图二

　　老圃秋客。

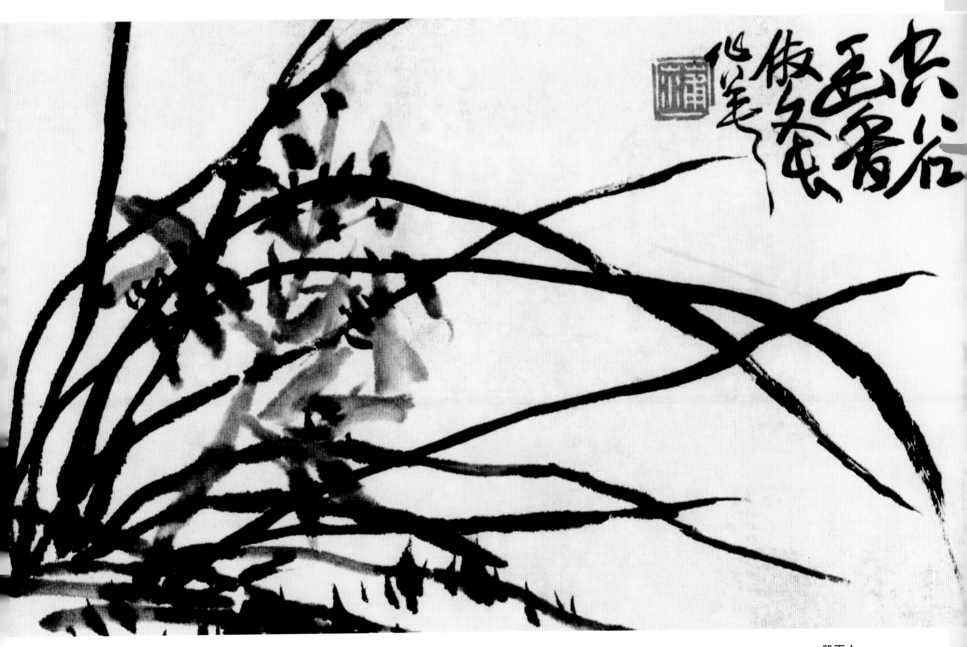

册页之一

空谷幽香仿文长。

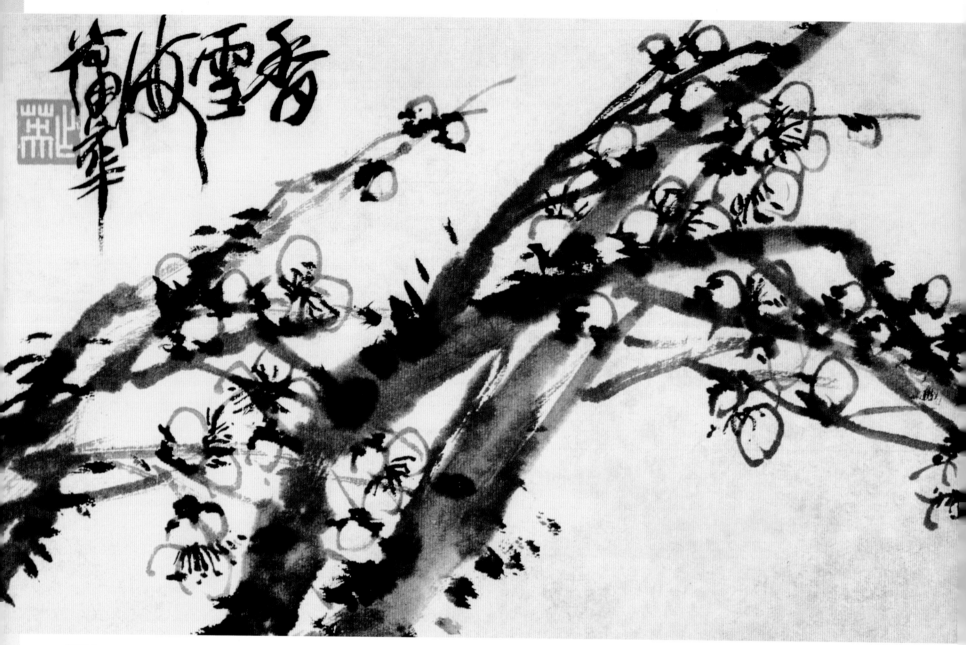

册页之二
香雪海。

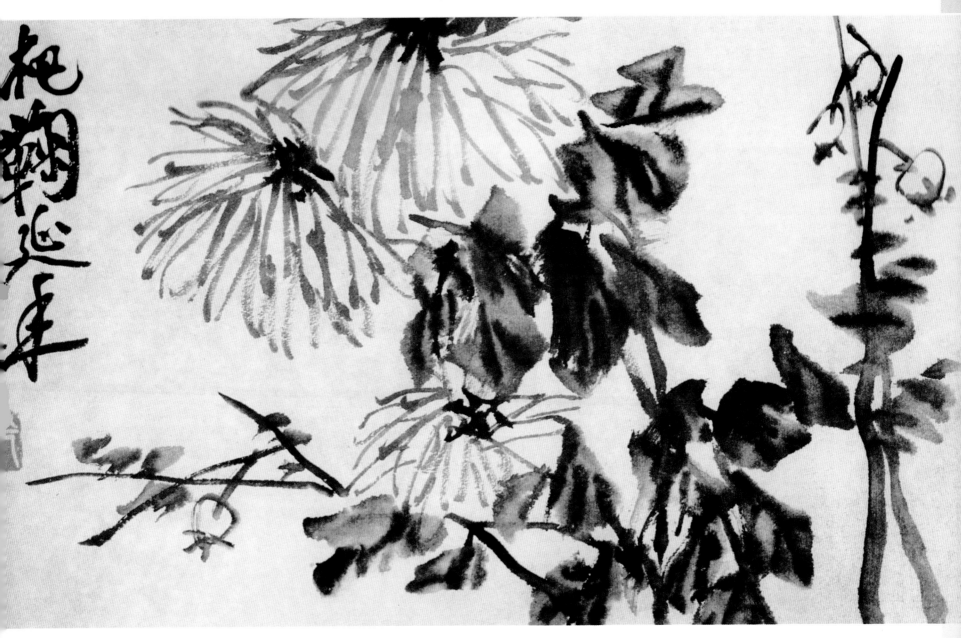

册页之三

杷菊延年。

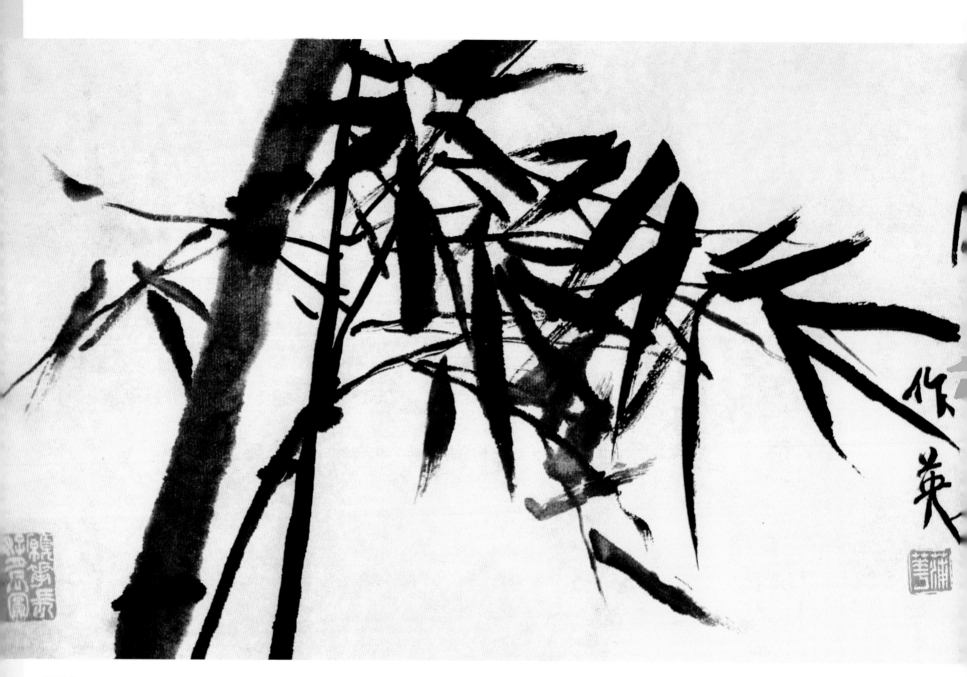

册页之四

作潇洒出尘之姿。

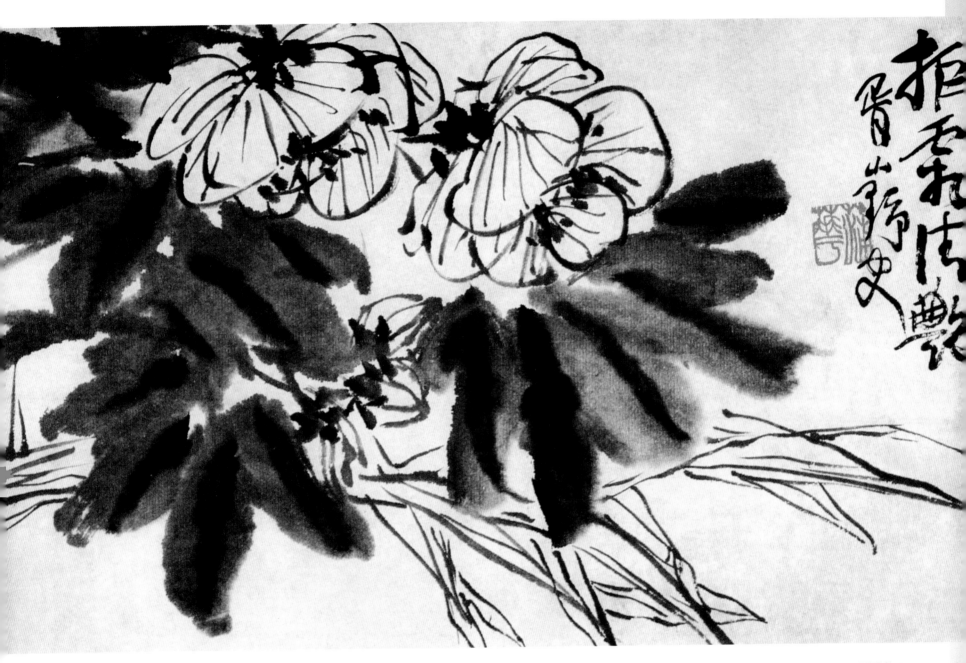

册页之五

拒霜清艳。

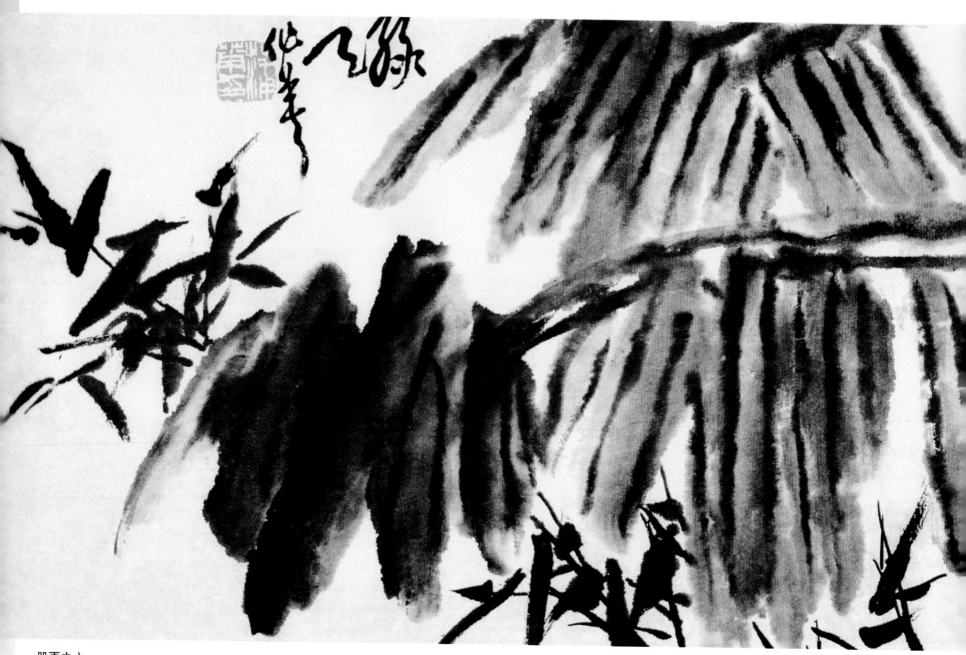

册页之六

　绿天。

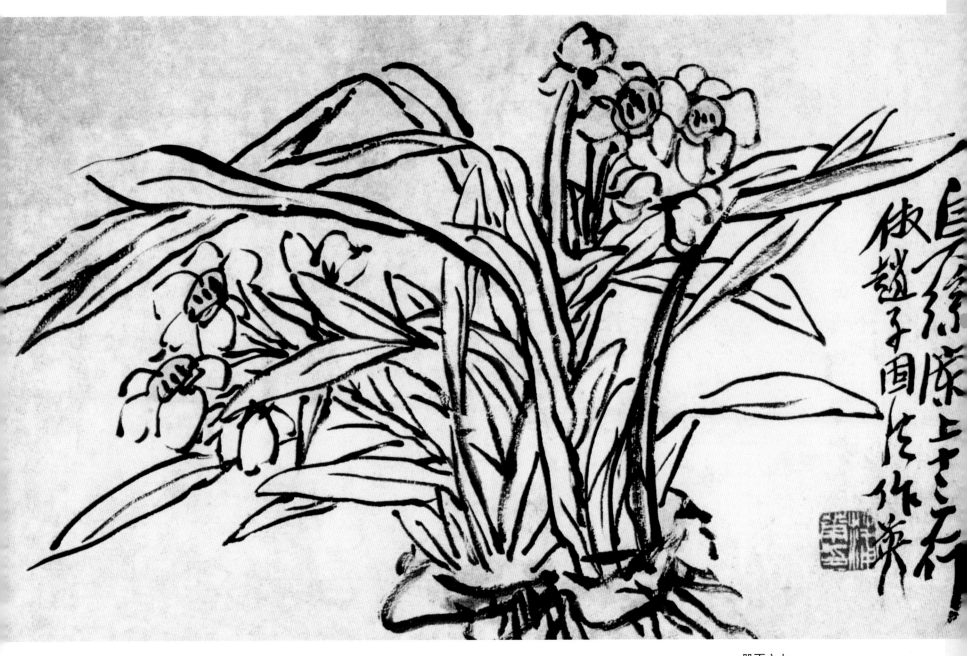

册页之七

乌丝栏上十三行，仿赵子固法。

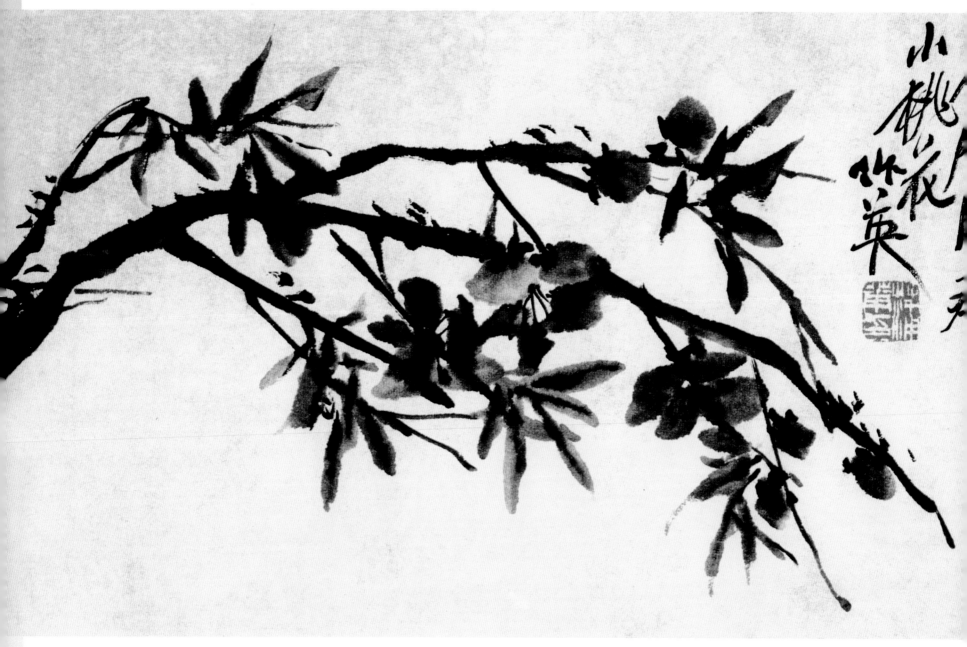

册页之八

春风开瘦小桃花。

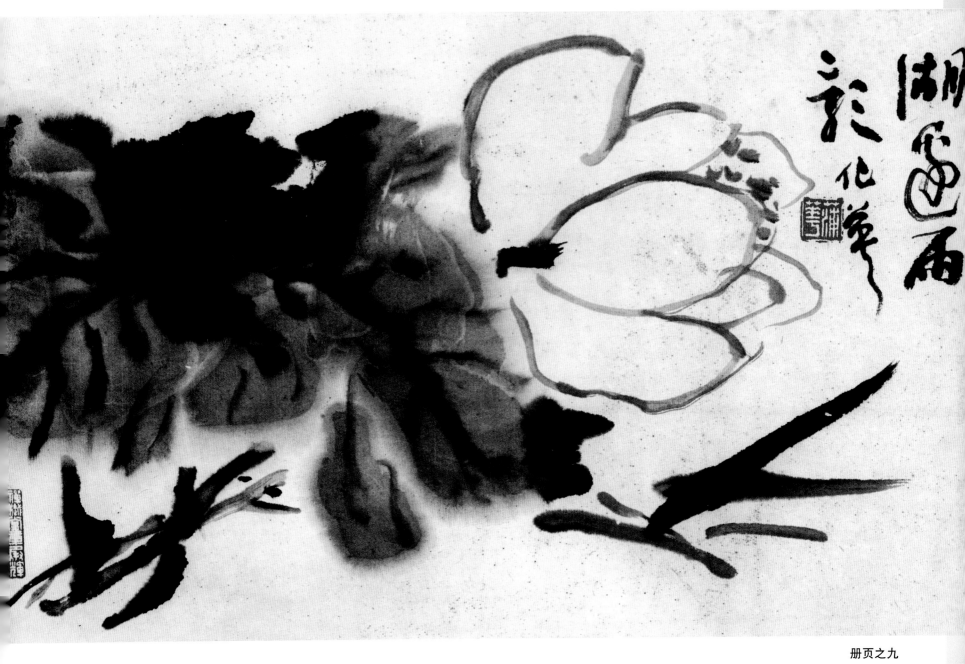

册页之九

湖边雨影。

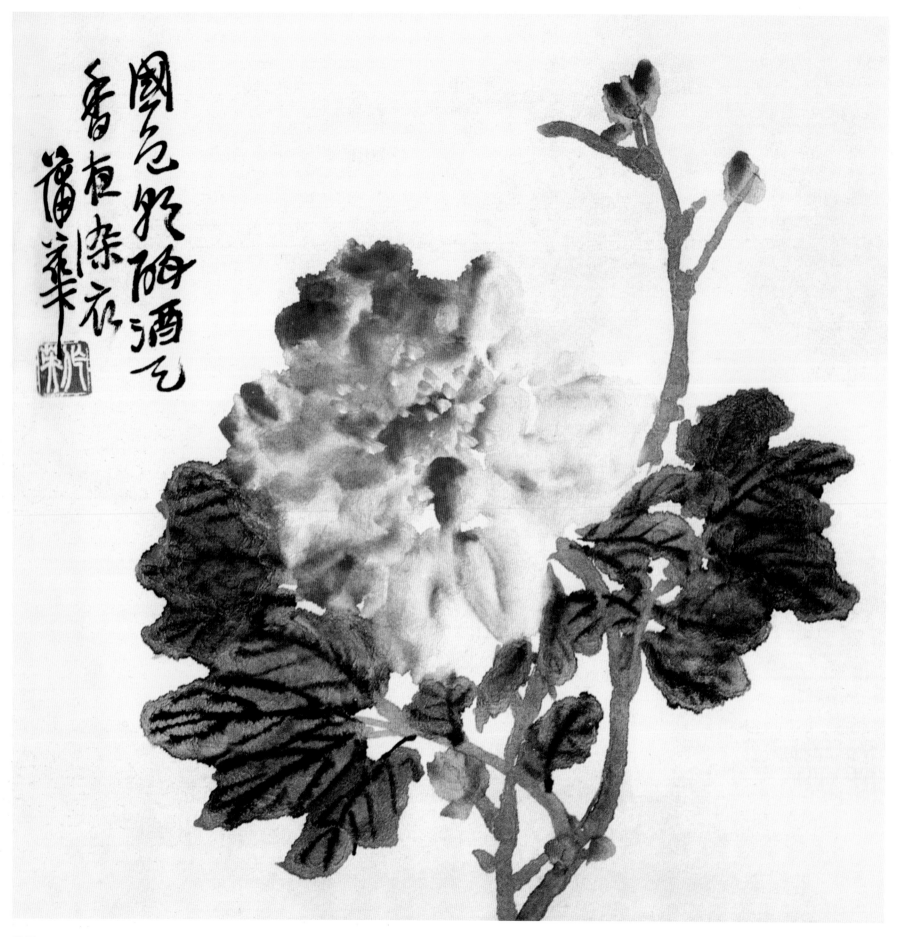

牡丹

国色朝酣酒，天香夜染衣。

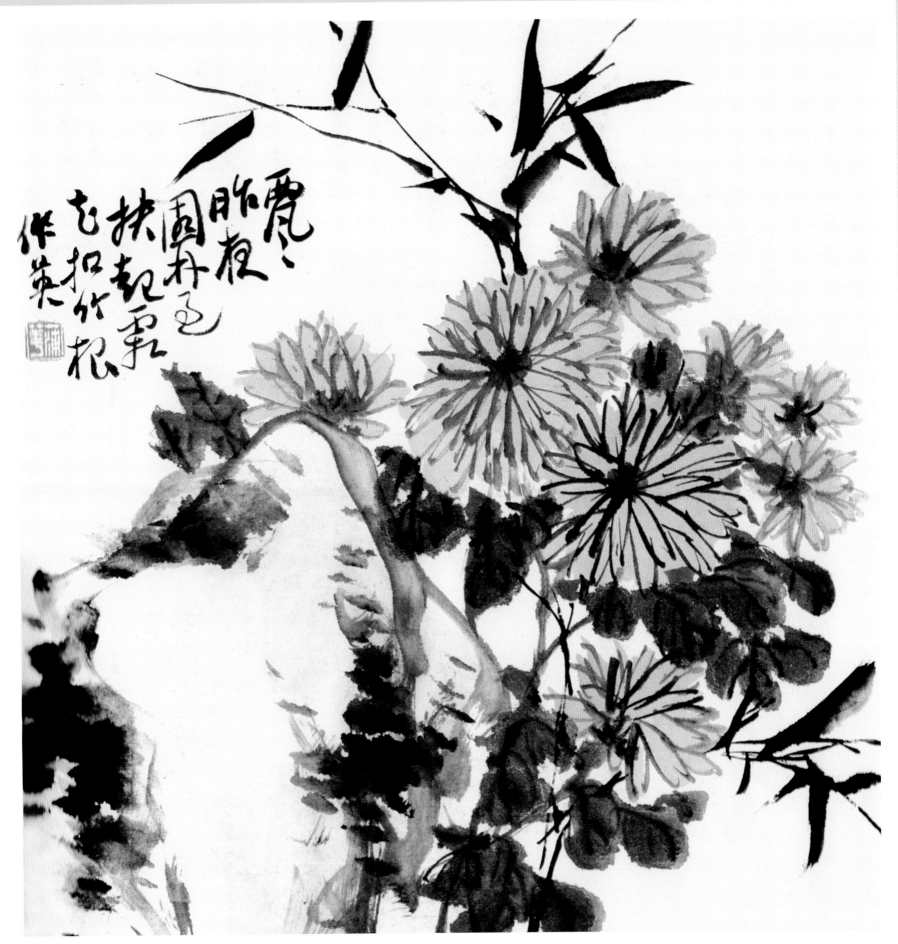

菊花

西风昨夜园林过，扶起霜知扣竹根。

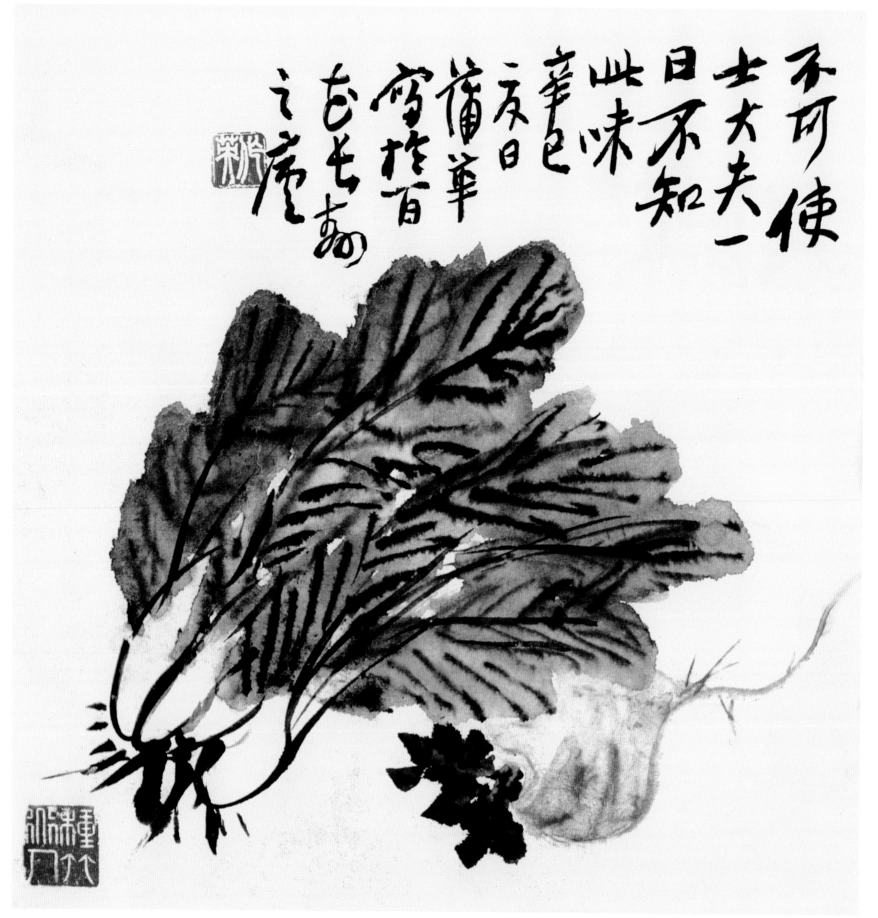

不可使士大夫一日不知此味
辛色
癸酉蒲草
窗挥白
右七十九
之庵

白菜萝卜

不可使士大夫一日不知此味。

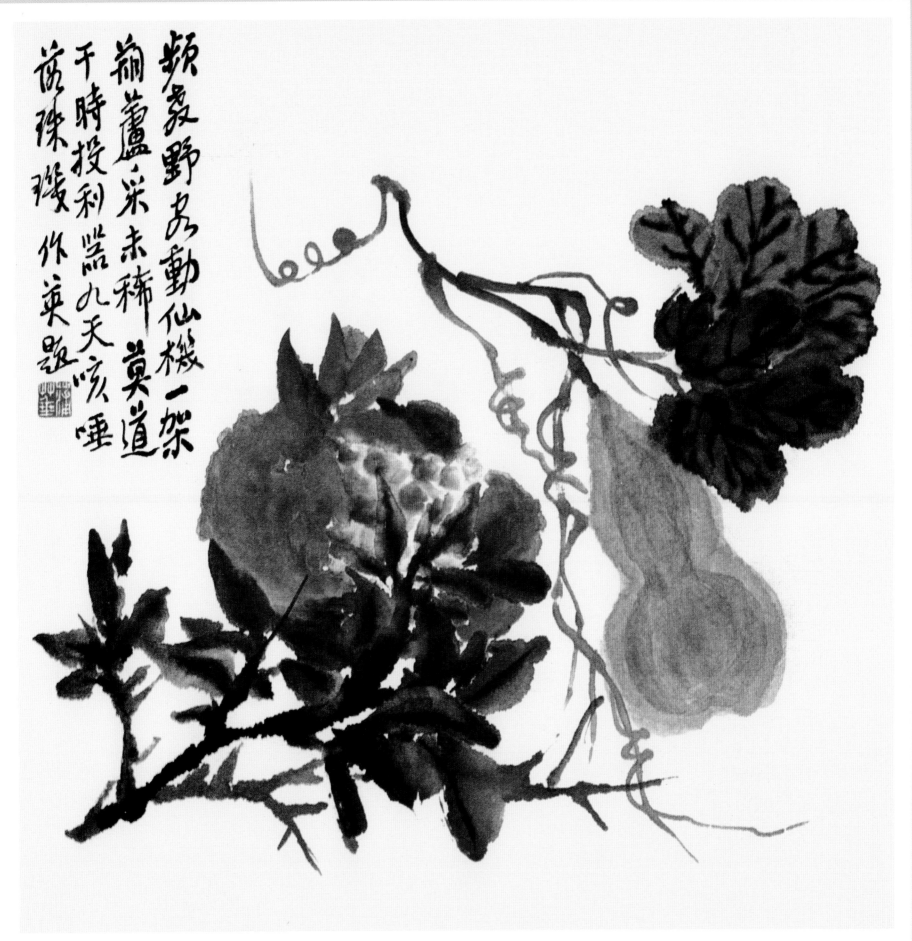

频教野客动仙机，一架葫芦采未稀。莫道干时投利器，九天咳唾落珠玑。作英题

石榴葫芦

频教野客动仙机，一架葫芦采未稀。莫道干时投利器，九天咳唾落珠玑。

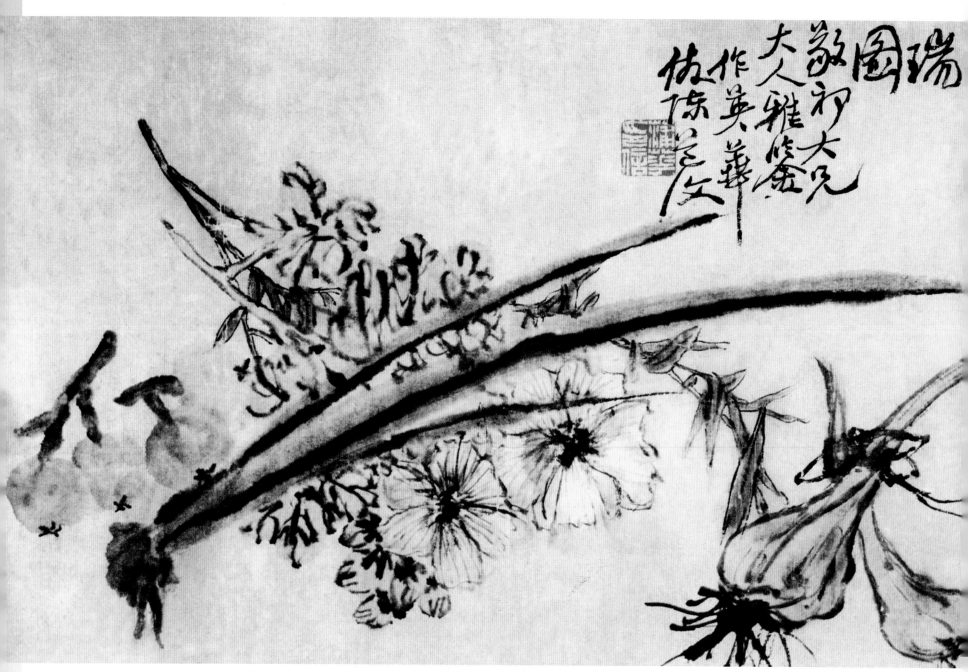

瑞图

敬初大兄大人雅鉴

作英华仿陈八文

午瑞图

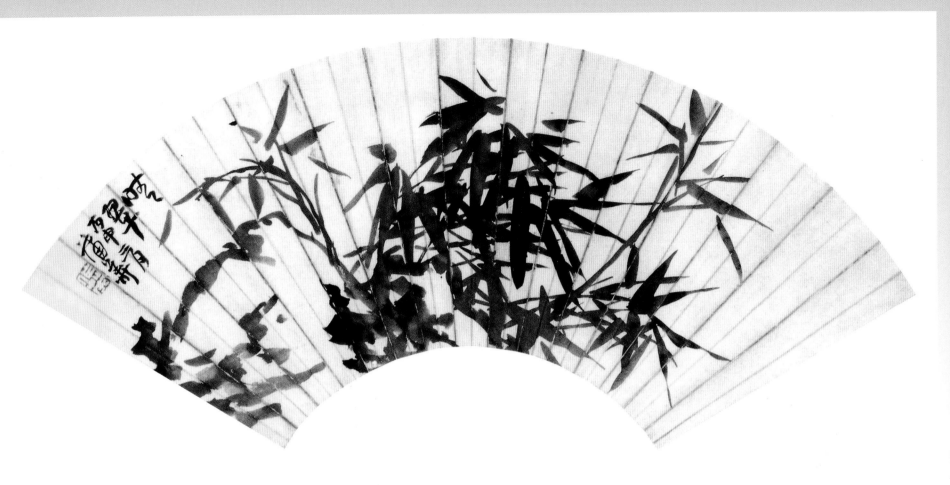

晴翠

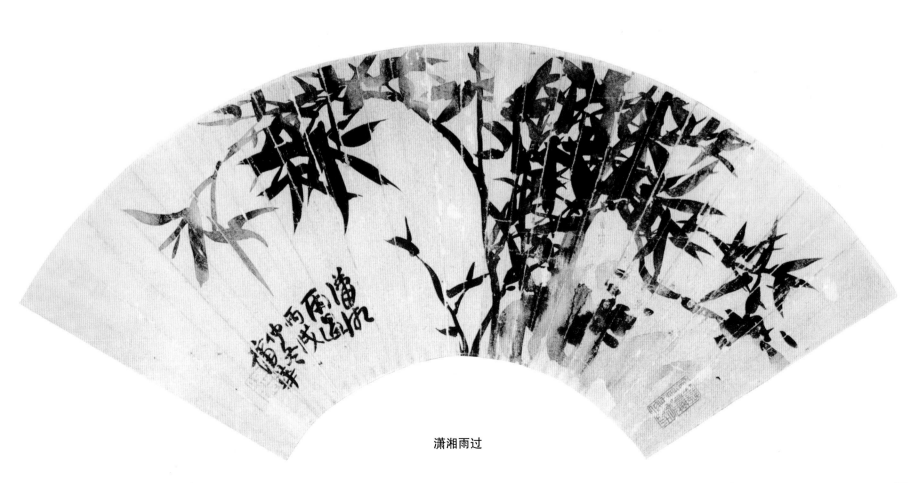

潇湘雨过

29

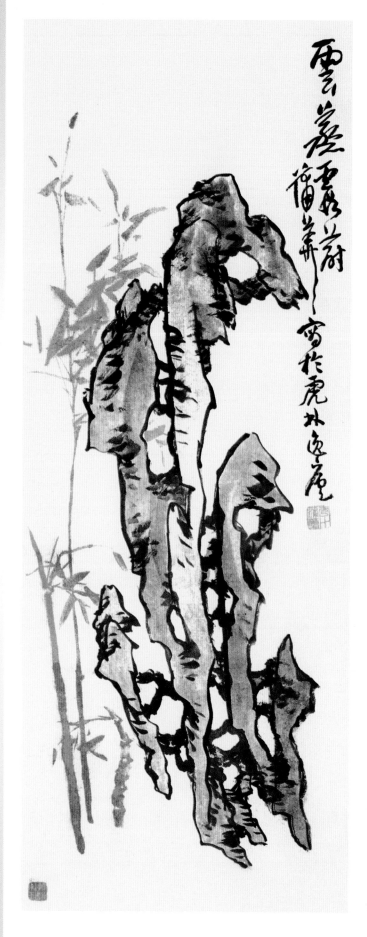

云蒸霞蔚

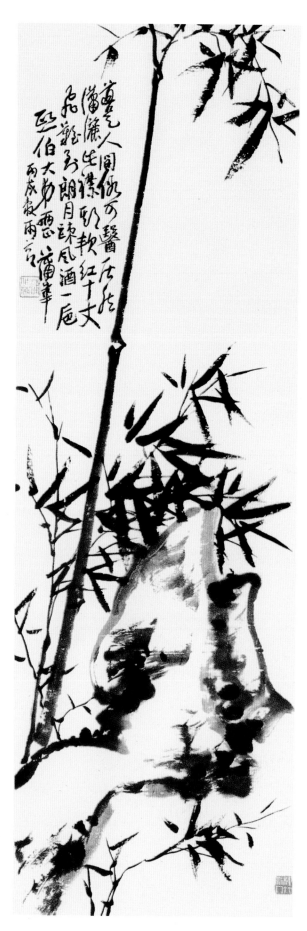

竹石图

道是人间俗可医，
居然潇洒此襟期。
软红十丈飞难到，
朗月疏风酒一卮。

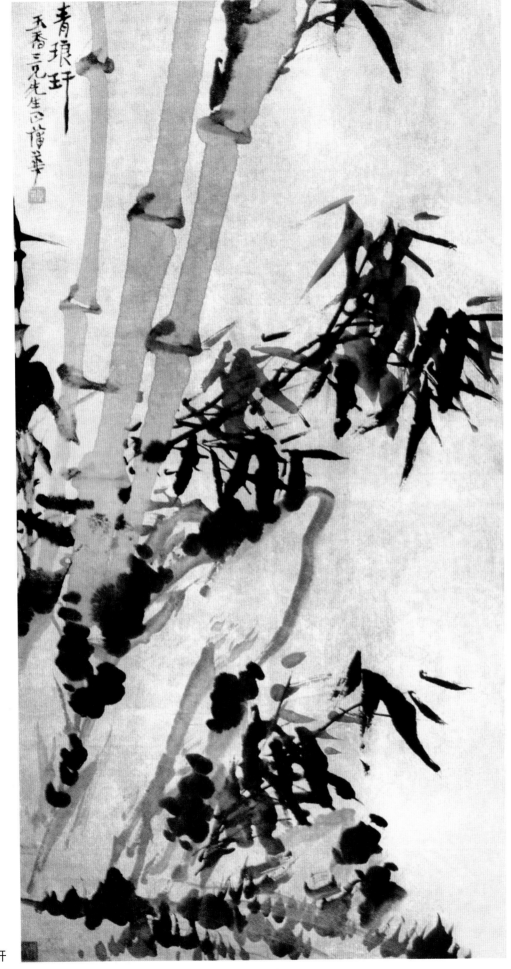

青琅玕

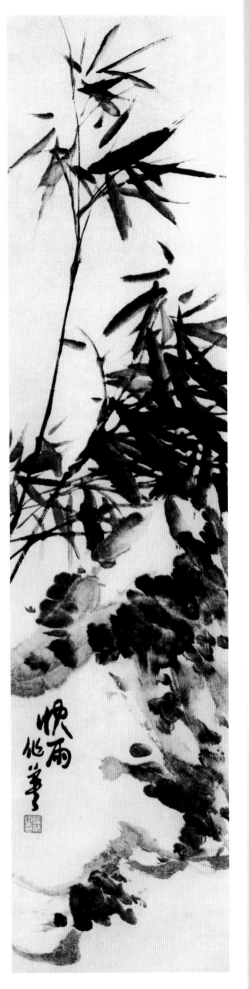

快雨

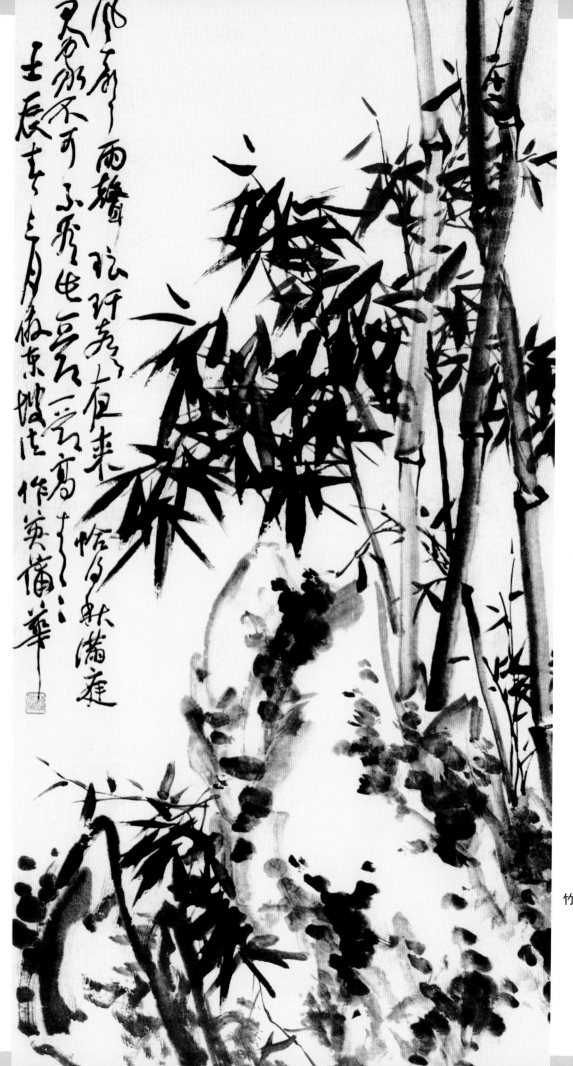

竹图

风声雨声琅玕声，
夜来恰得秋满庭。
君家不可不看此，
一节一节高青青。

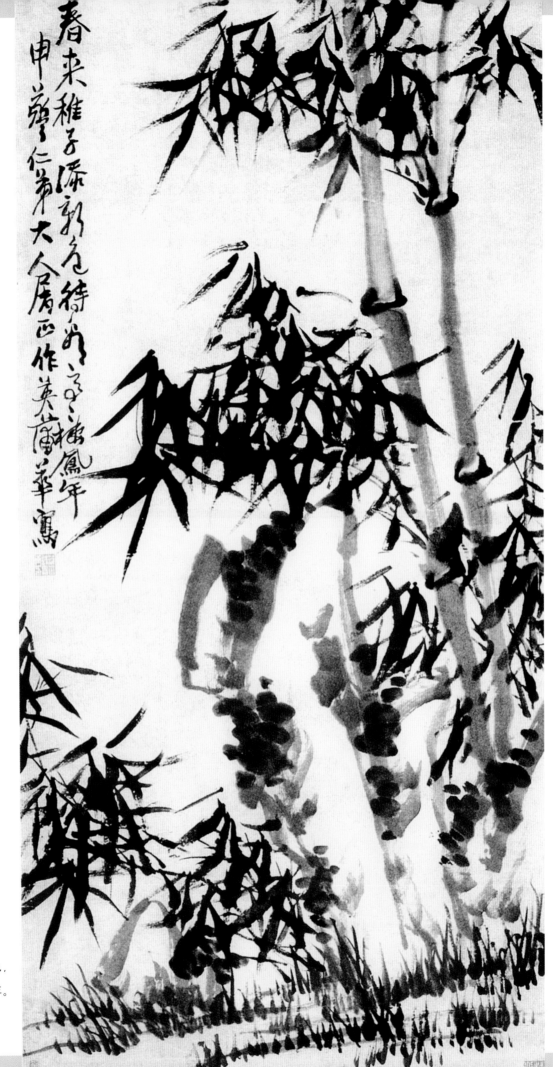

春风拂翠

春来稚子添新色，

待看高高栖凤年。

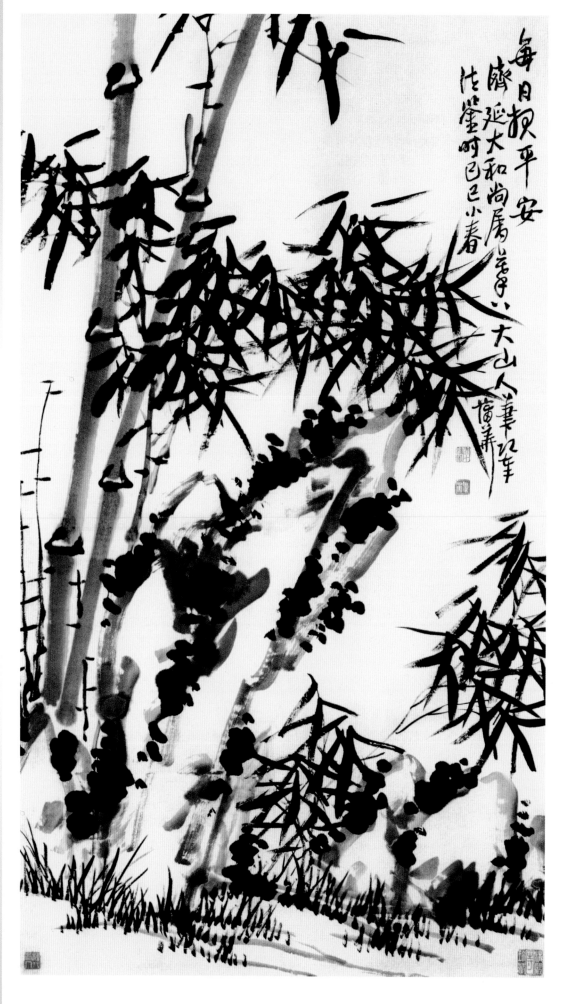

每日报平安

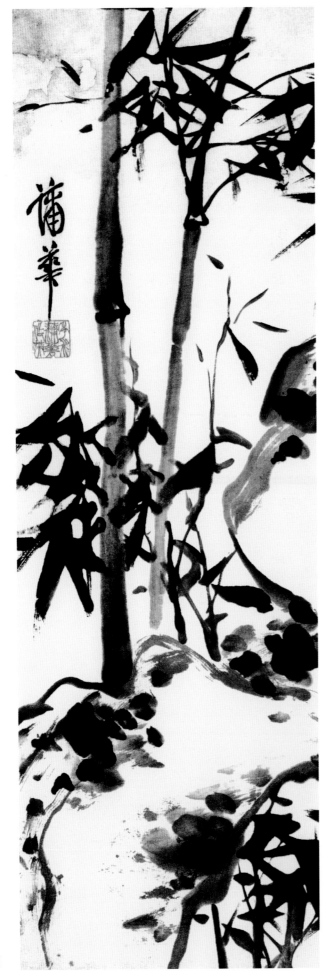

竹石图

竹图

　　未出土时先有节，

　　纵凌云去也无心。

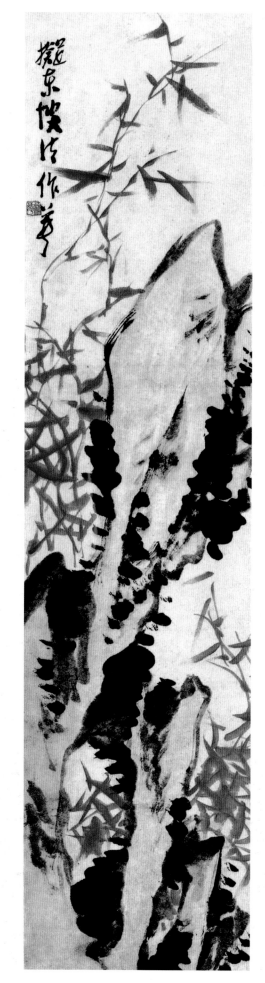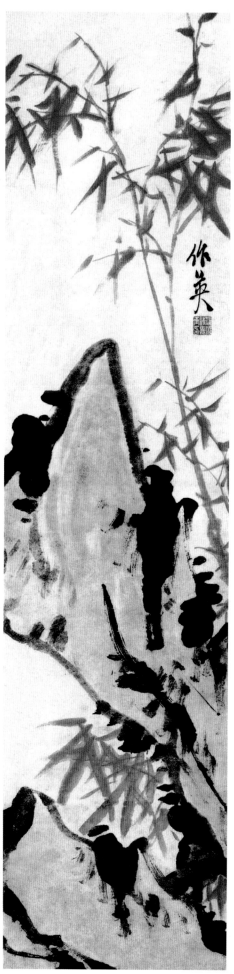

拟东坡法朱竹湖石条屏之一、之二

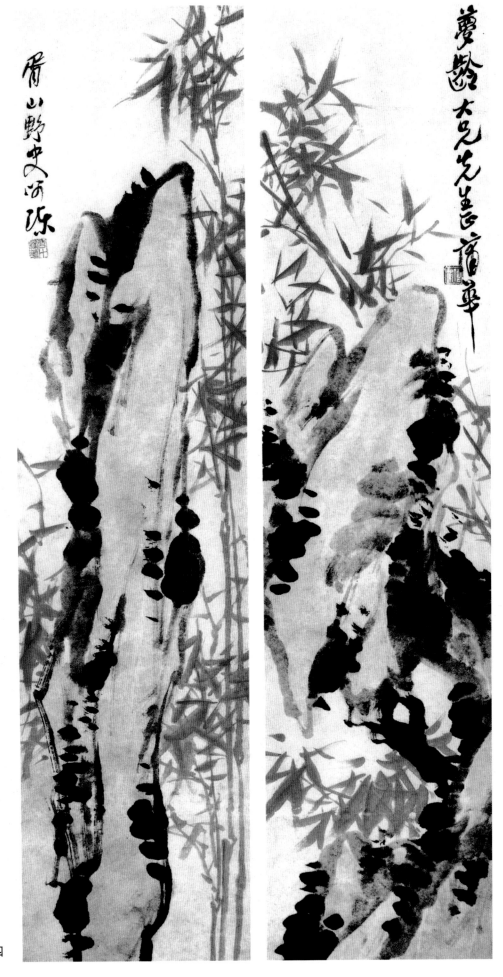

拟东坡法朱竹湖石条屏之三、之四

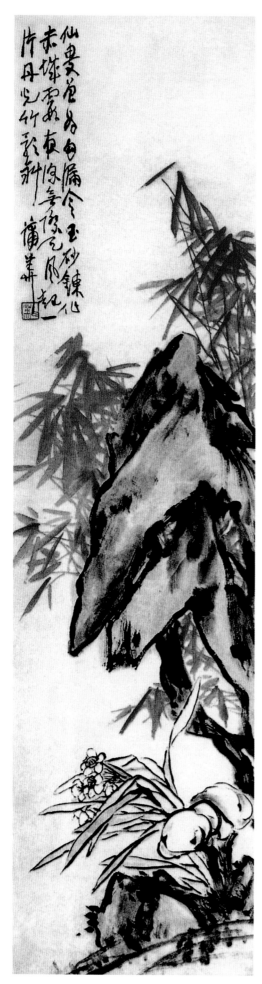

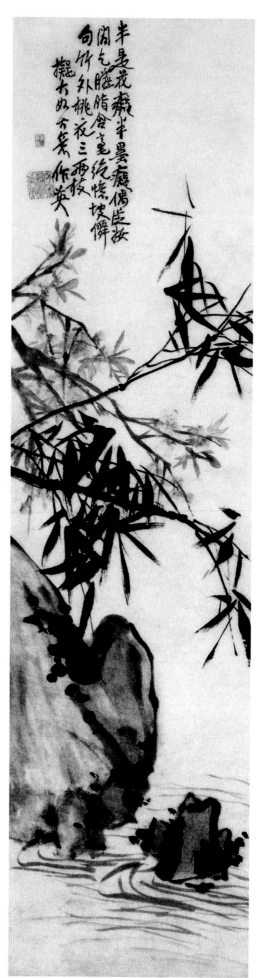

一片丹光竹影斜

　　仙叟曾为勾漏令，
　　玉砂炼作赤城霞。
　　夜深无际天风起，
　　一片丹光竹影斜。

竹外桃花

　　半是花痴半墨痴，
　　偶从妆阁乞胭脂。
　　含毫绝忆坡仙句，
　　竹外桃花三两枝。

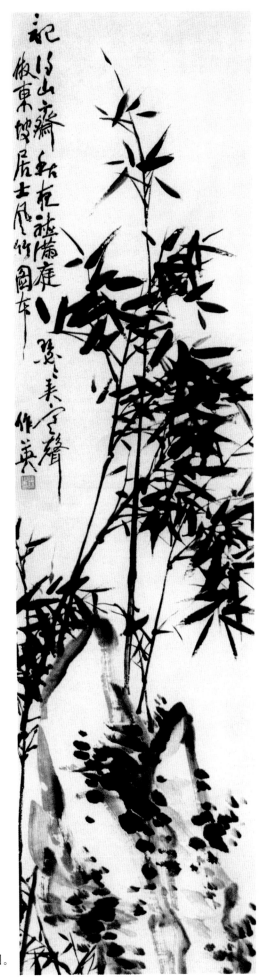

竹石图

记得山斋秋夜听，

满庭瑟瑟弄寒声。

仿东坡居士风竹图。

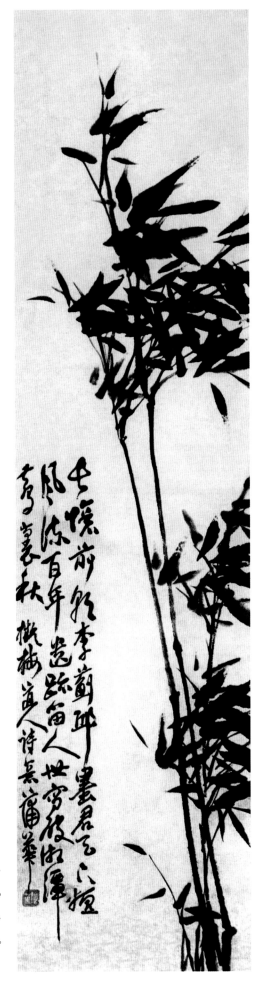

墨竹图

长忆前朝李蓟邱，

墨君天下擅风流。

百年遗迹留人世，

写破湘潭梦里秋。

拟梅道人诗意。

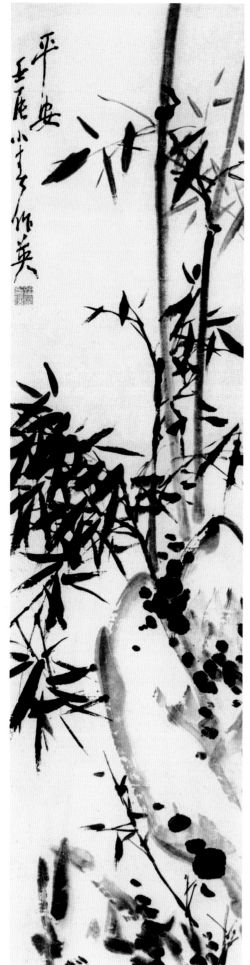

平安图

平安图

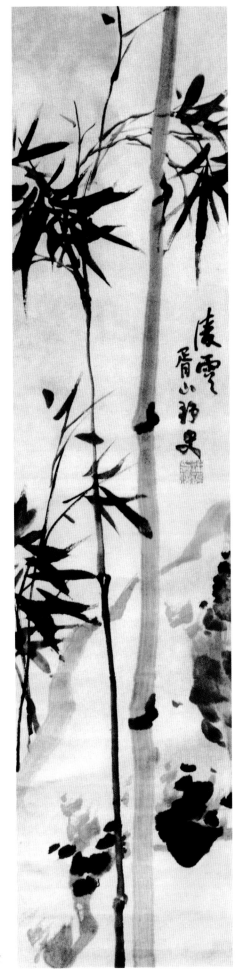

凌云

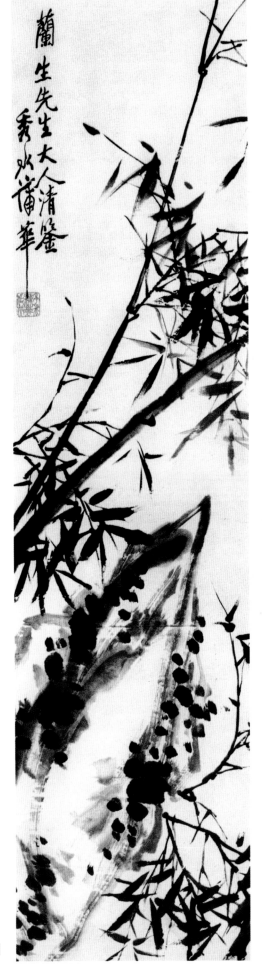

竹石图

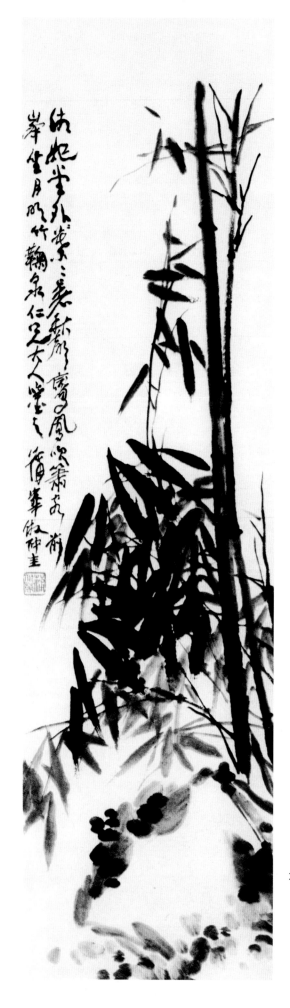

君子之风

　　湘妃堂外竹，
　　叶叶着秋声。
　　鸾凤吹箫客，
　　前峰坐月明。

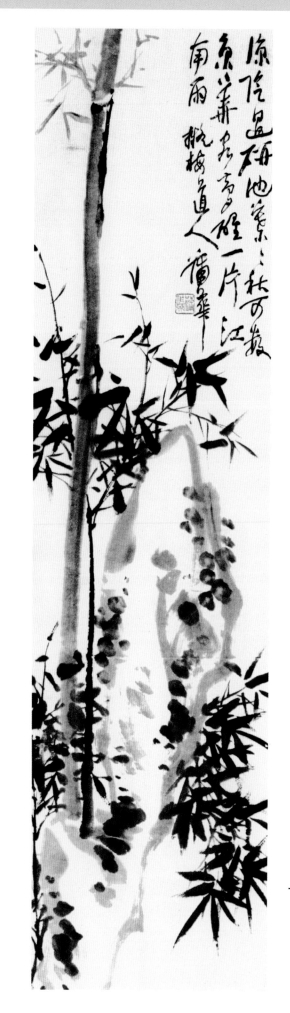

一片江南雨

　　凉阴过研池，
　　叶叶秋可数。
　　京华客高醒，
　　一片江南雨。

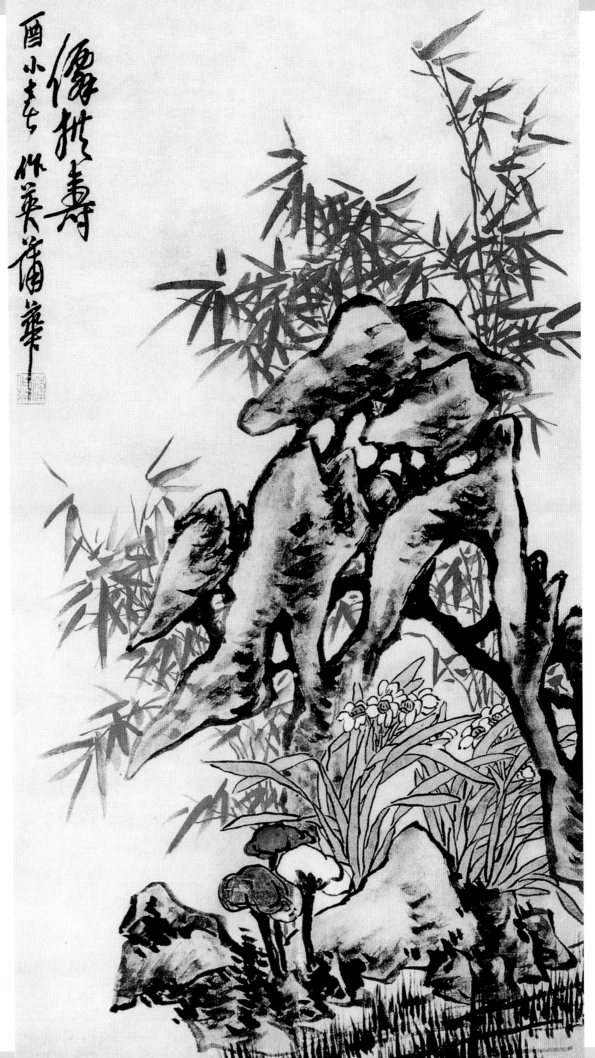

仙拱寿

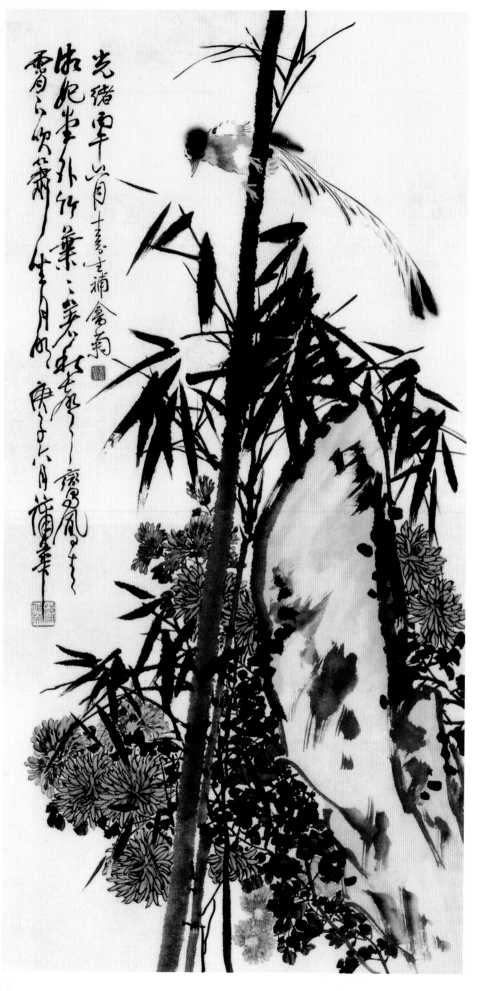

霄下吹箫坐月明

湘妃堂外竹，叶叶着秋声。

鸾凤青霄下，吹箫坐月明。

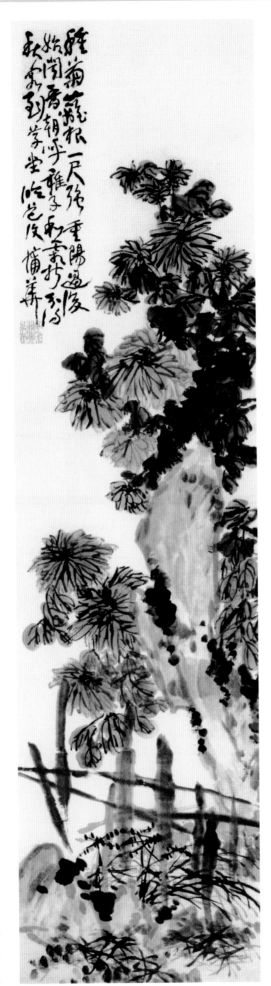

重阳过后始闻香

种菊篱根一尺强，

重阳过后始闻香。

朝呼稚子和霜折，

分得秋容到学堂。

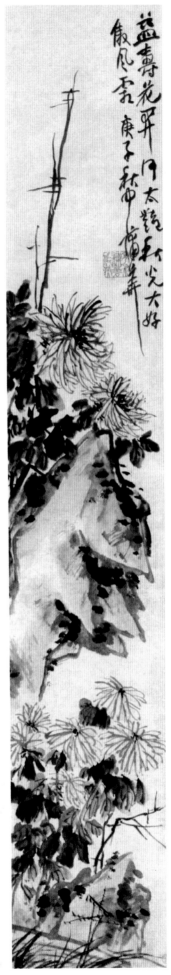

菊花

益寿花开何太艳，

秋光大好傲风霜。

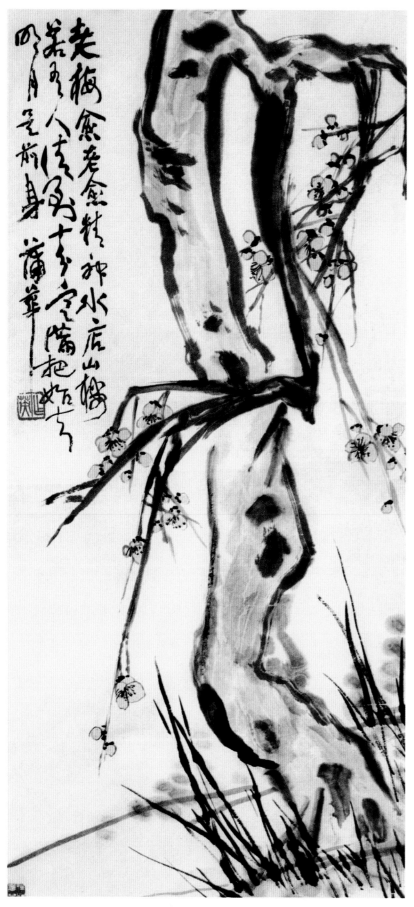

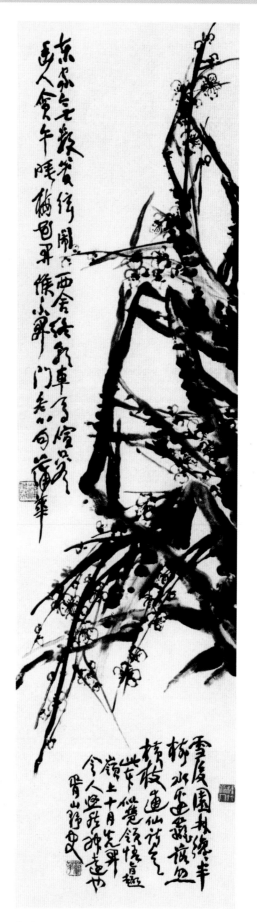

明月是前身

老梅愈老愈精神，水店山楼若有人。

清到十分寒满把，始知明月是前身。

寒香

东家无数管弦闹，西舍终朝车马喧。

只有幽人贪午睡，梅花开后不开门。

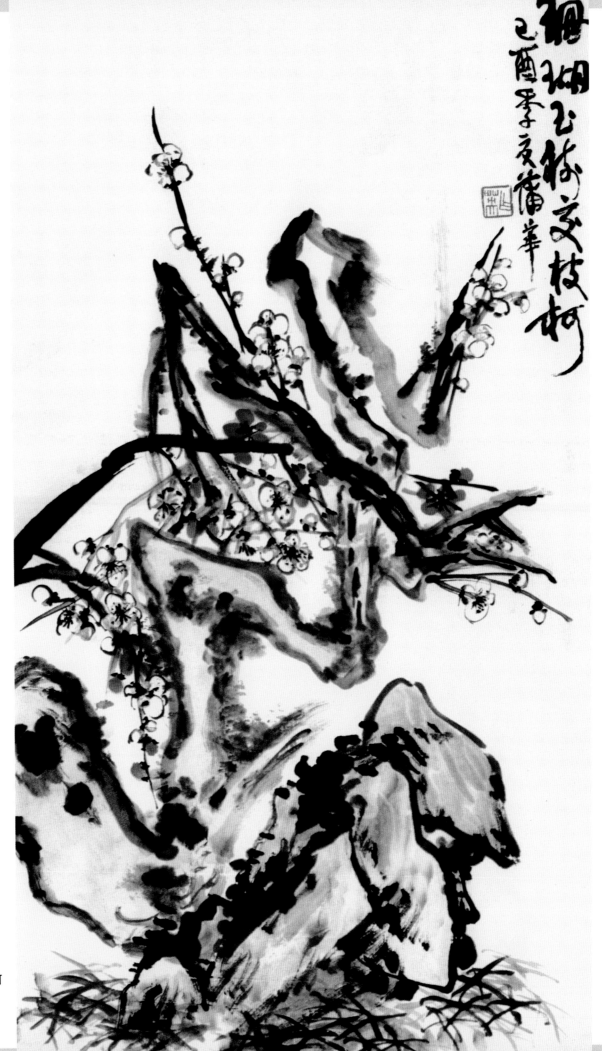

珊瑚玉树交枝柯

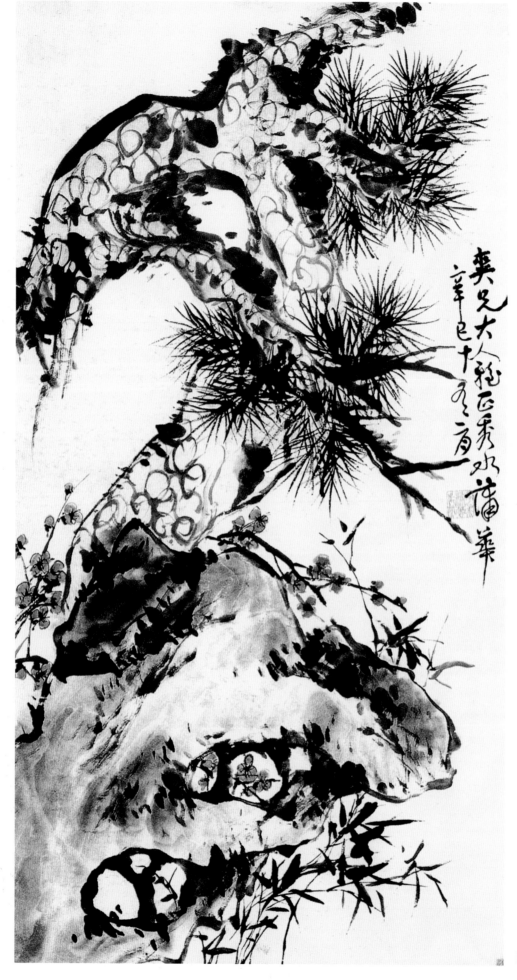

四君子图

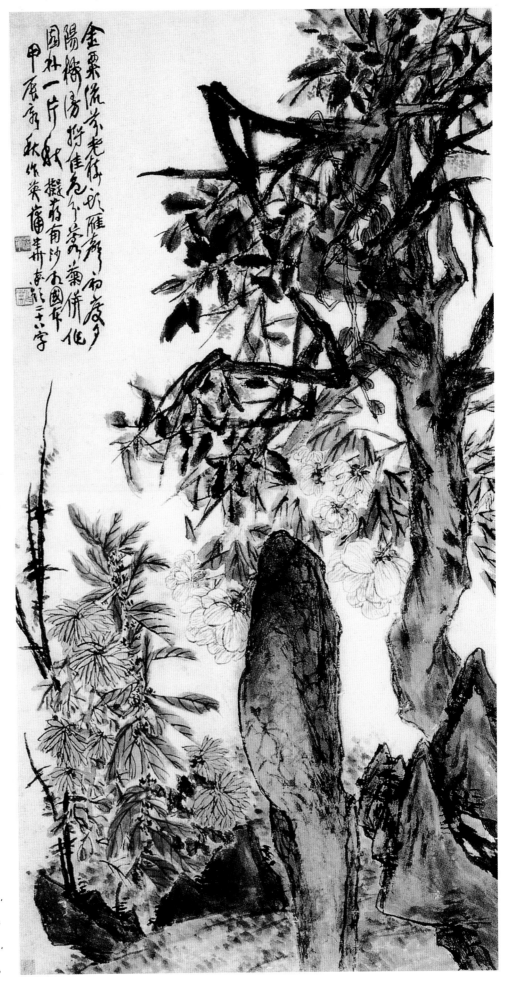

秋光艳

金粟流芬老树头，

雁声初度夕阳楼。

漫将佳色分蓉菊，

并作园林一片秋。

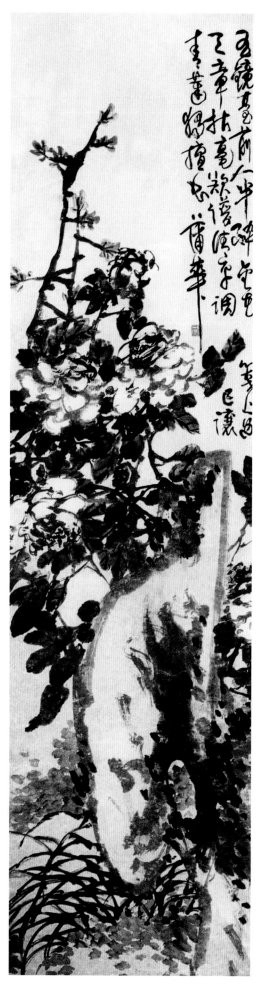

拈毫欲谱清平调

玉镜台前人半醉，
金花笺上曲三章。
拈毫欲谱清平调，
已让青莲独擅长。

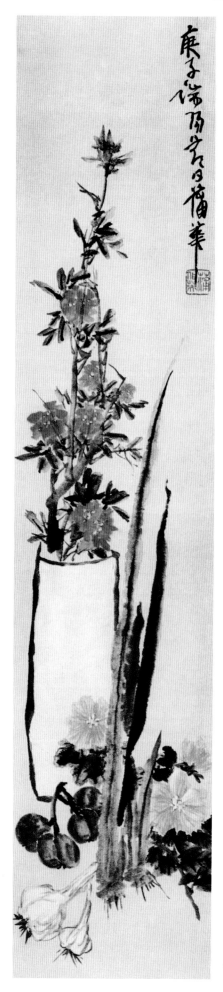

吉瑞图

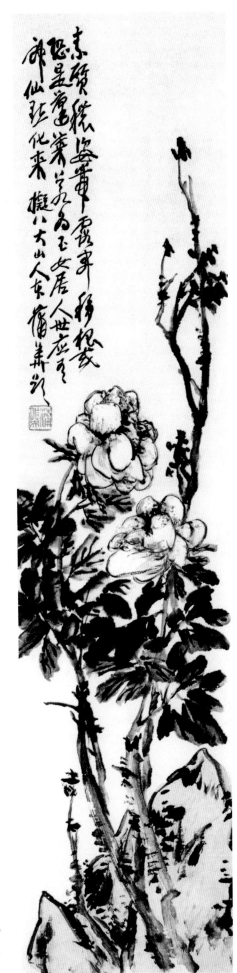

素质称姿带露开

素质称姿带露开，

移根或恐是蓬莱。

若为玉女居人世，

应有神仙点化来。

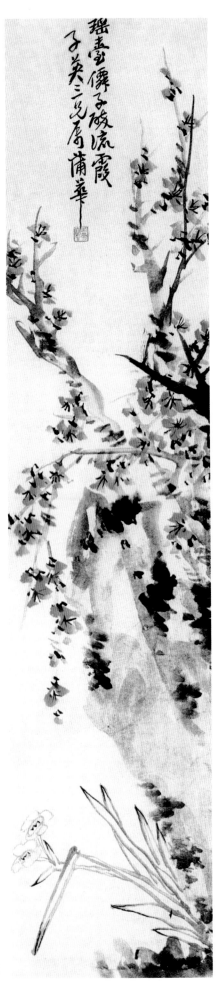

瑶台仙子醉流霞

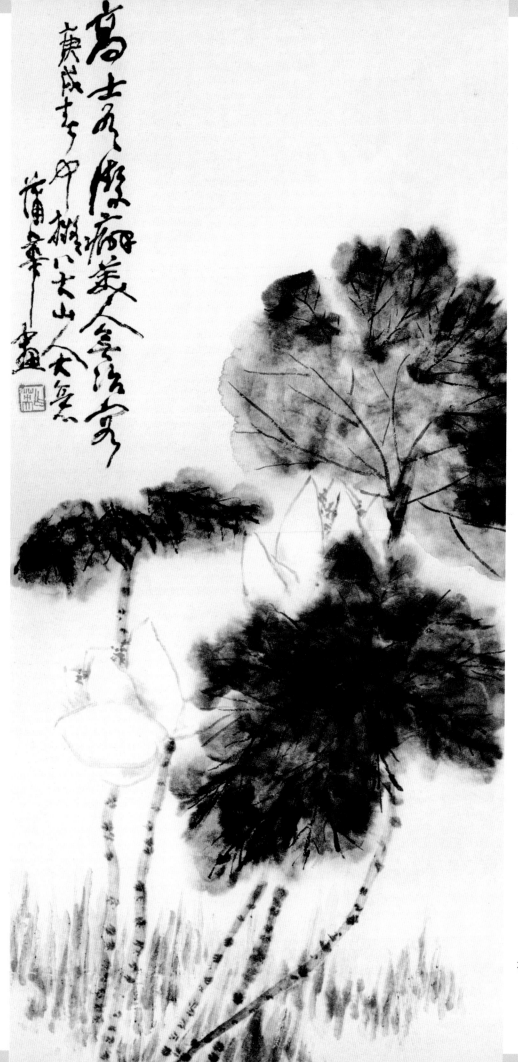

荷花

高士有洁癖，美人无冶容。

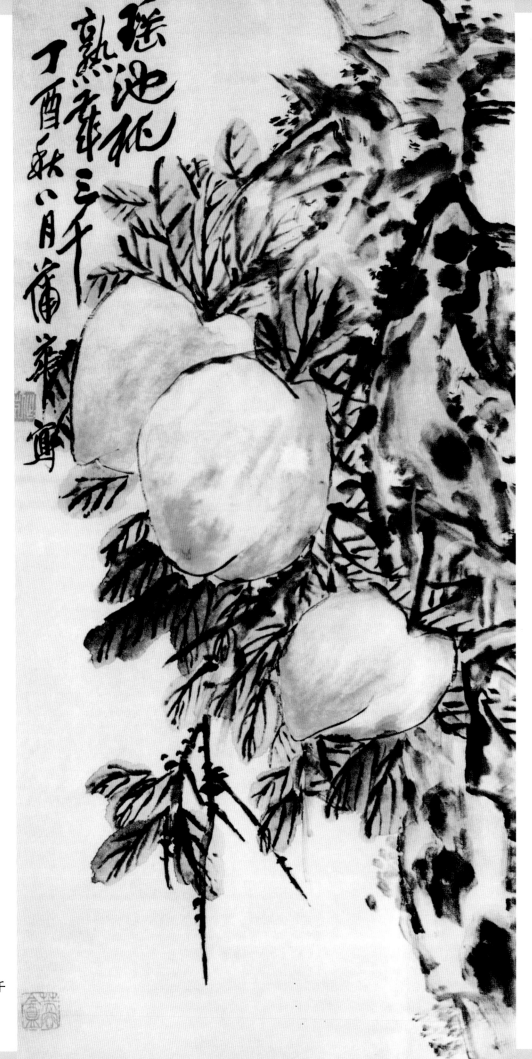

瑶池桃熟岁三千

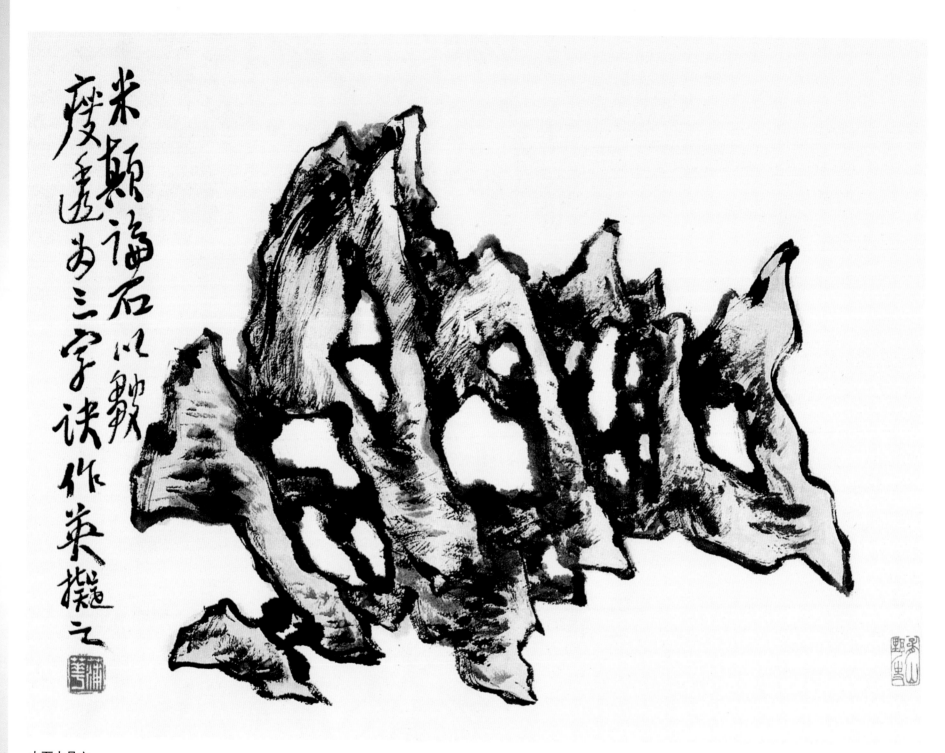

山石小品之一

　　米癫论石，以皴、瘦、透为三字诀。

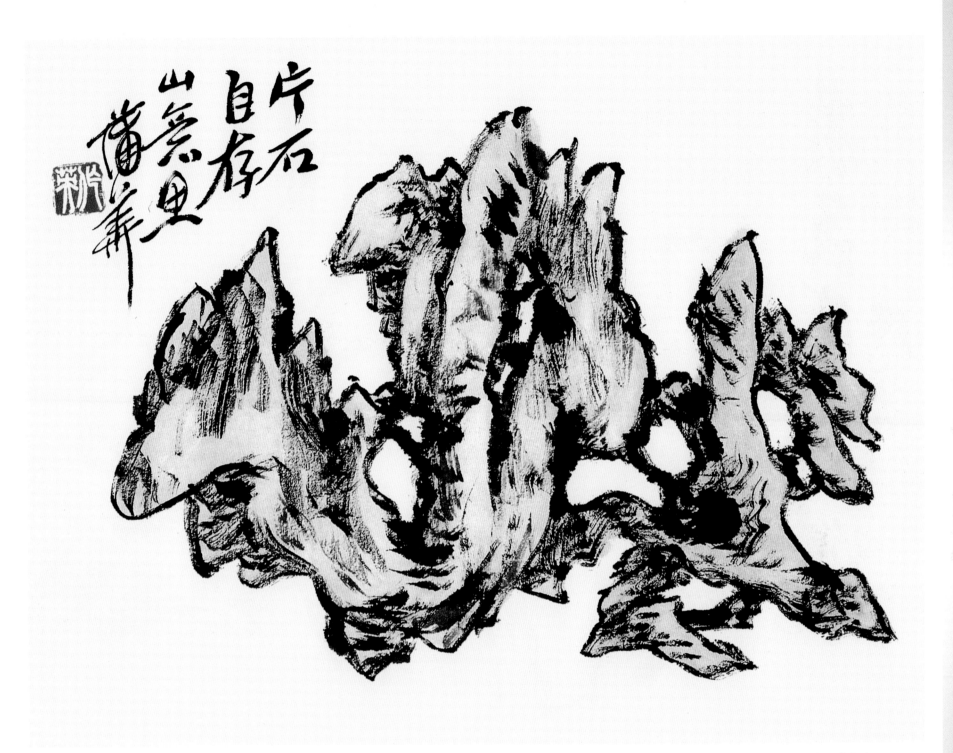

山石小品之二

片石自存山意思。

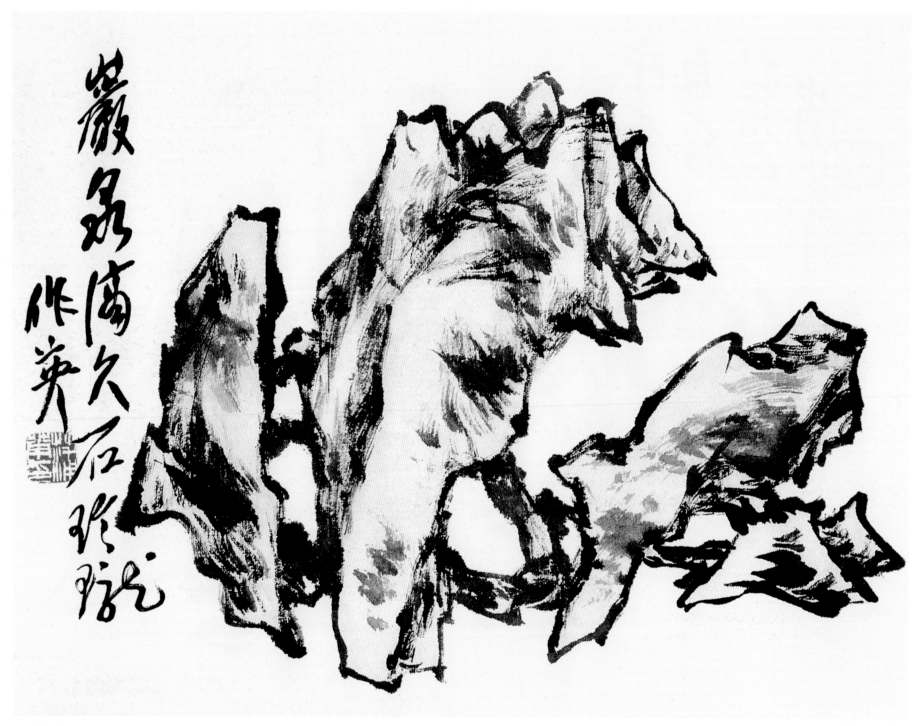

山石小品之三

　　岩泉滴久石玲珑。

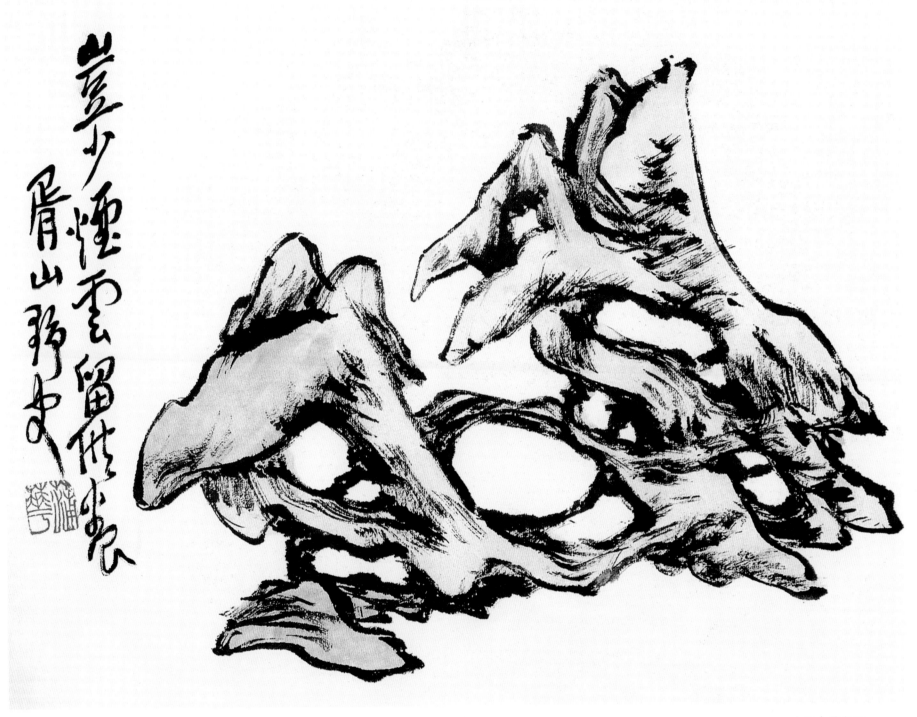

山石小品之四

岂少烟云留供养。

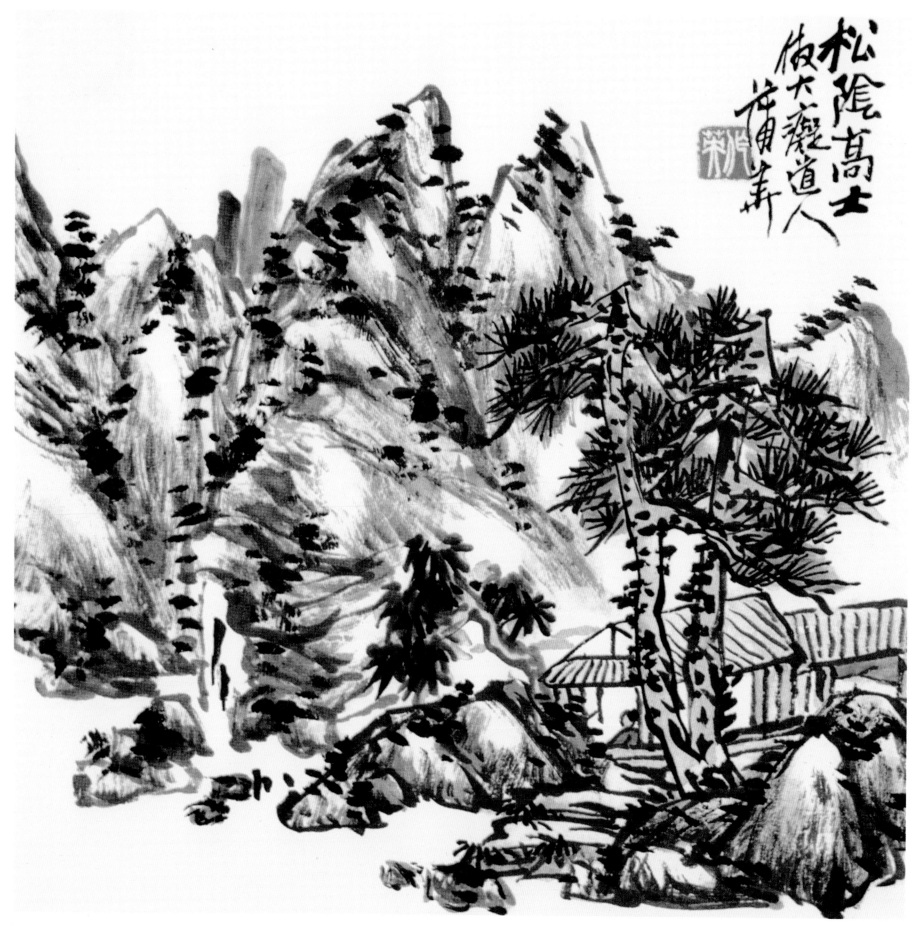

松阴高士

　　仿大痴道人。

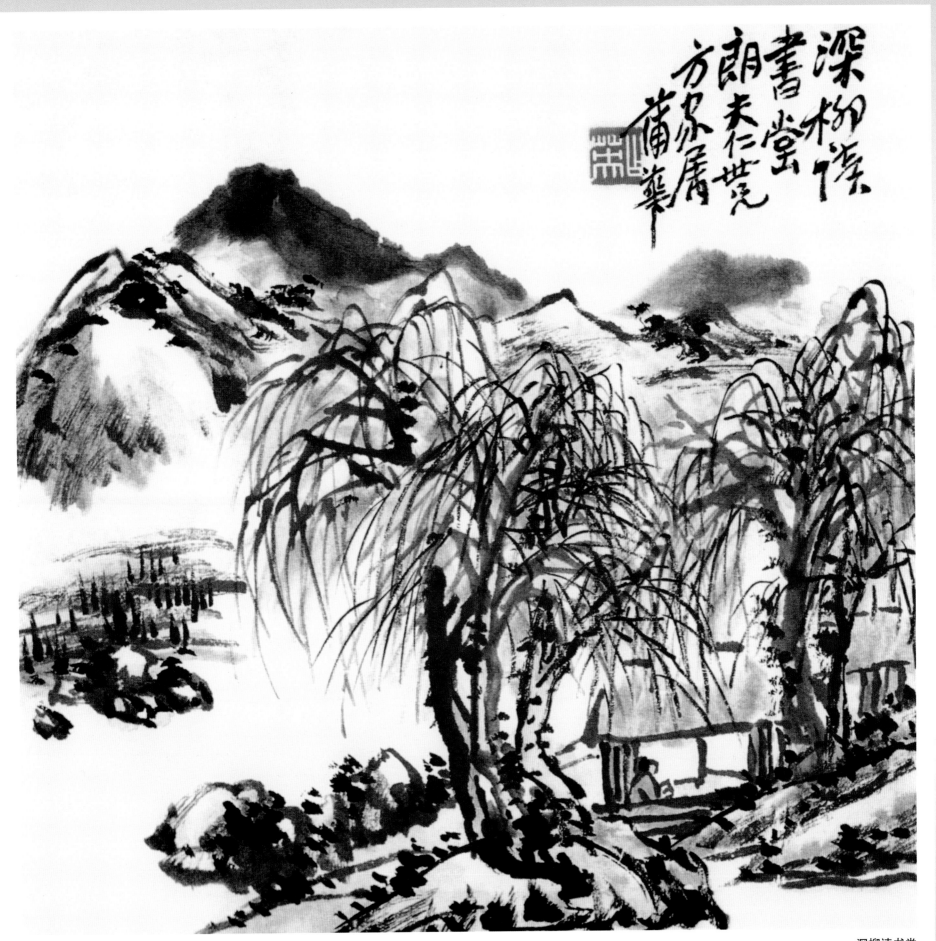

深柳读书堂

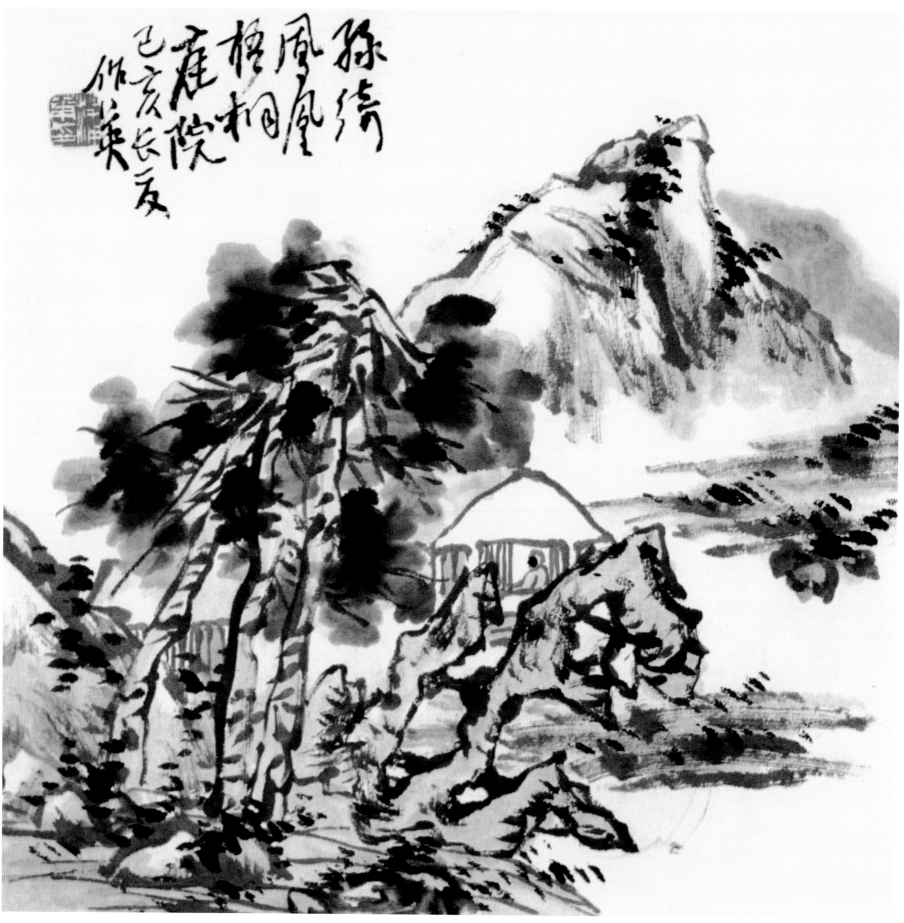

孙绮凤凰
风凰梧桐
庭院
己亥长夏
作英

绿绮凤凰，梧桐庭院

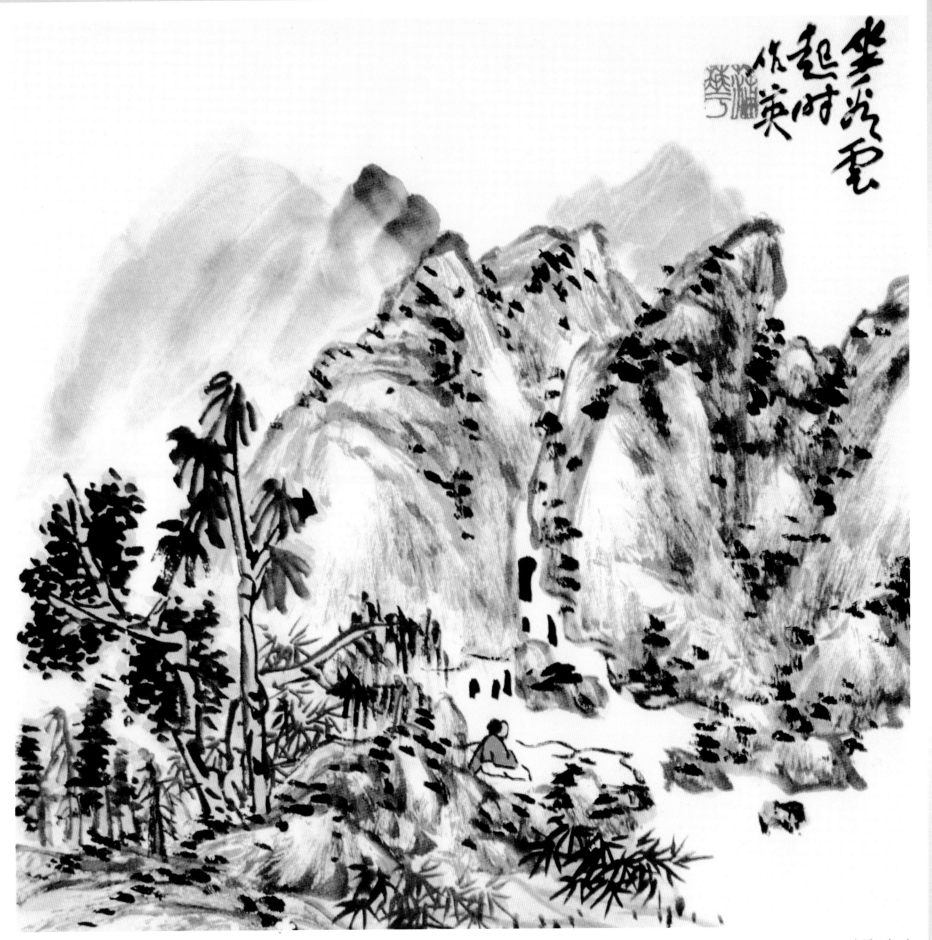

坐看云起时

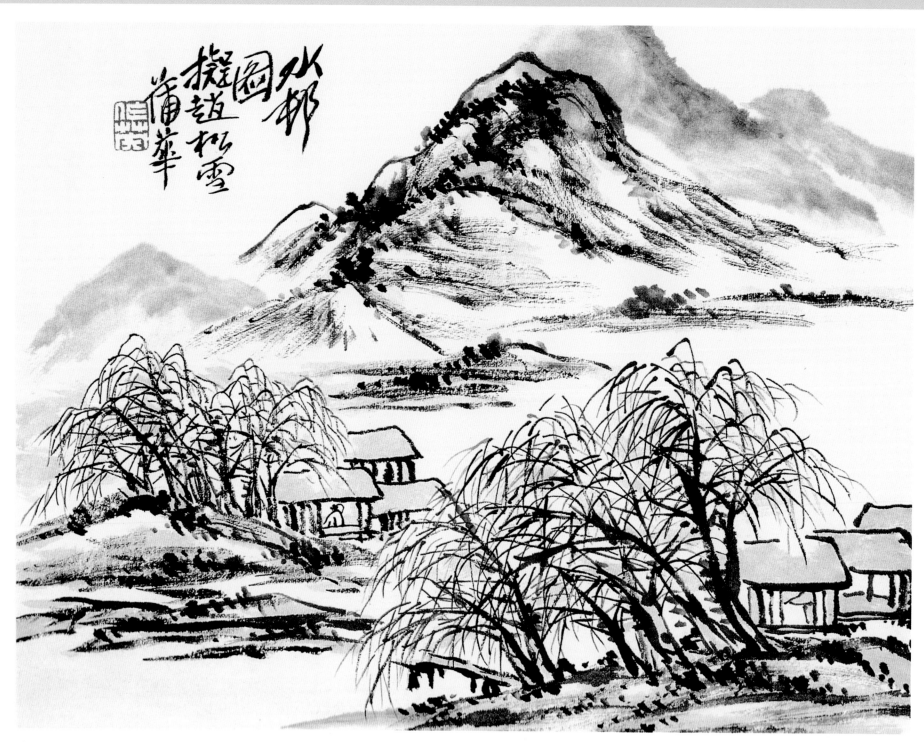

水村图

拟赵松雪。

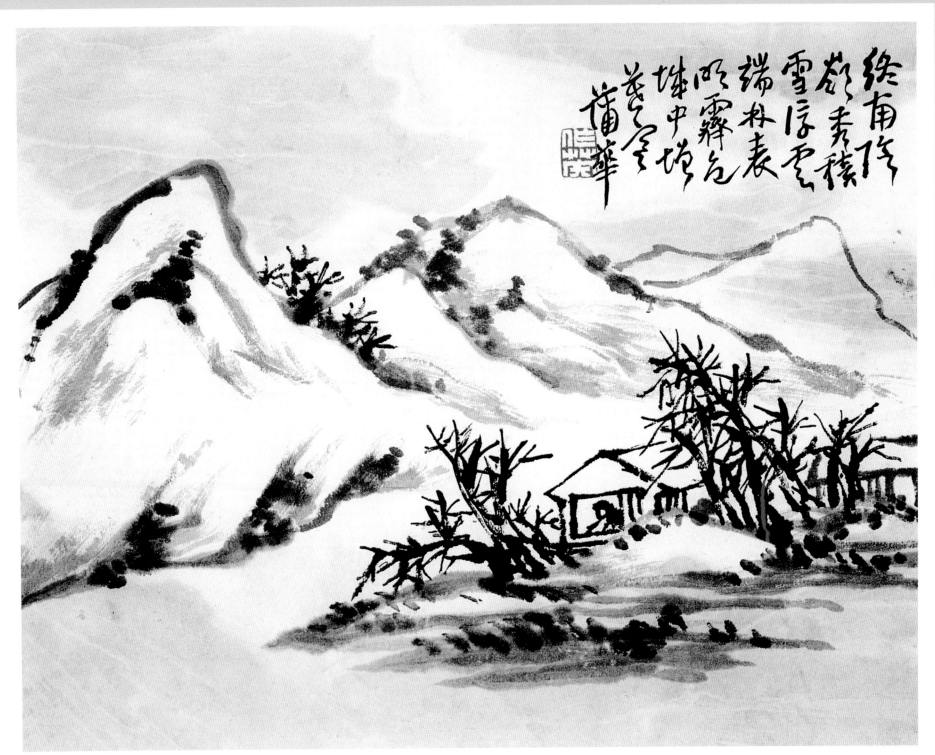

雪山图

终南阴岭秀，积雪浮云端。

林表明霁色，城中增暮寒。

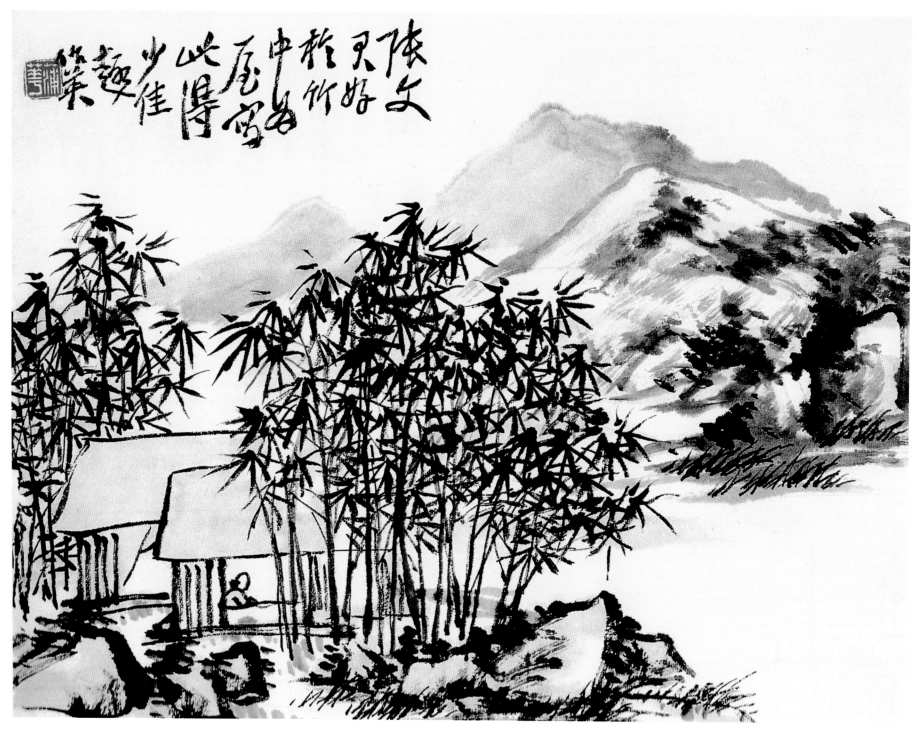

竹林茅屋图

张文君好于竹中为屋，写此得少佳趣。

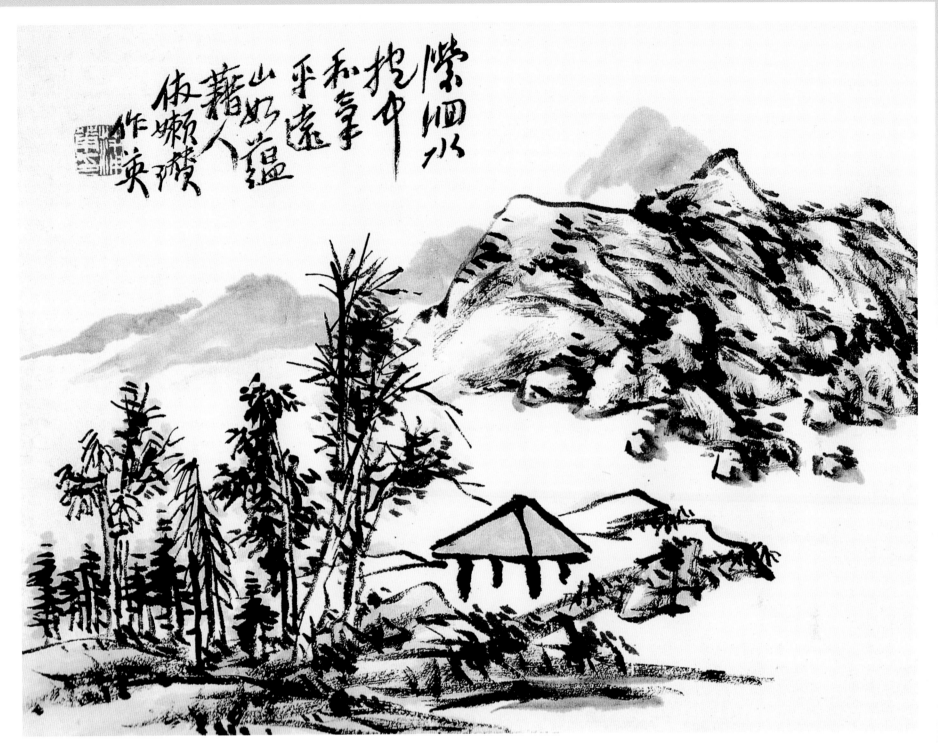

仿懒瓒山水图

潆洄水抱中和气，平远山如蕴藉人。仿懒瓒。

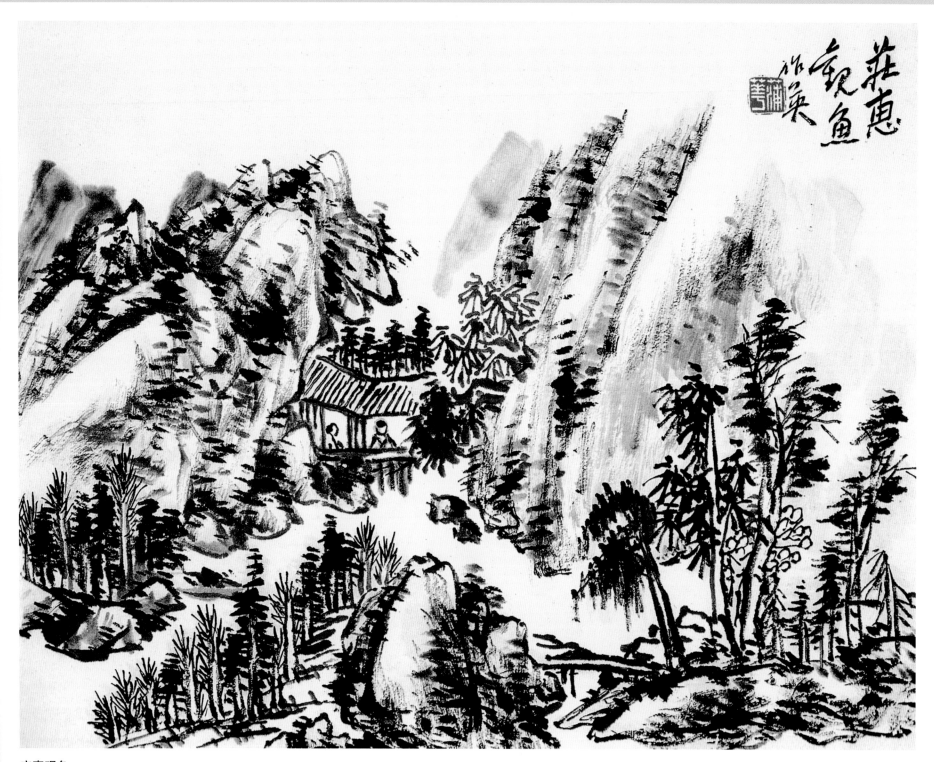

庄惠观鱼

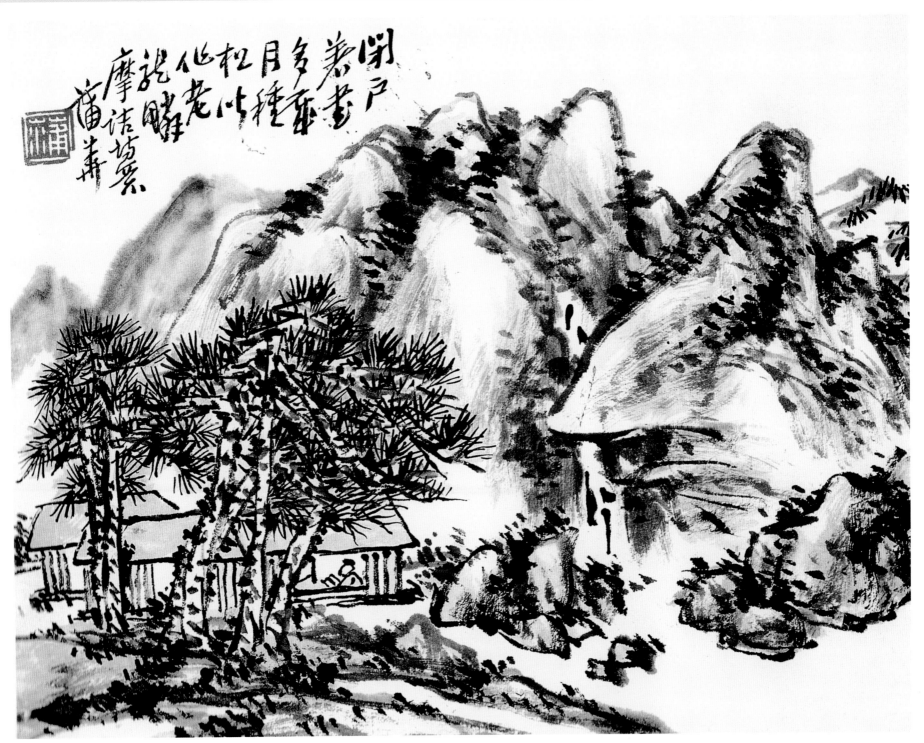

摩诘诗意图

闭户著书多岁月，种松皆作老龙鳞。摩诘诗意。

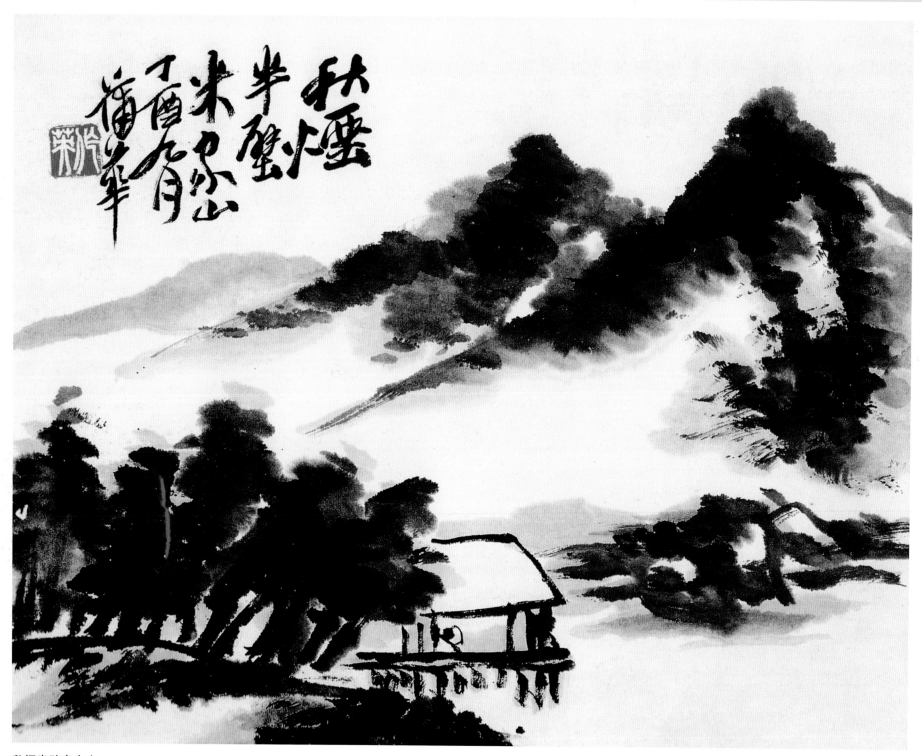

秋烟半壁米家山